究極筋肉！
動漫角色
肌肉繪製技法

監修／中塚 真
插畫／羊毛兔　フサノ
翻譯／洪薇

U0079865

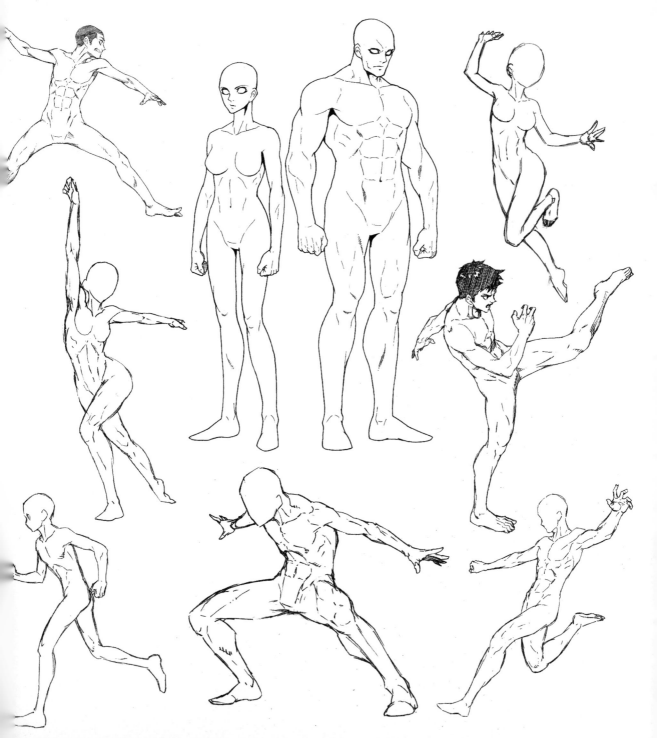

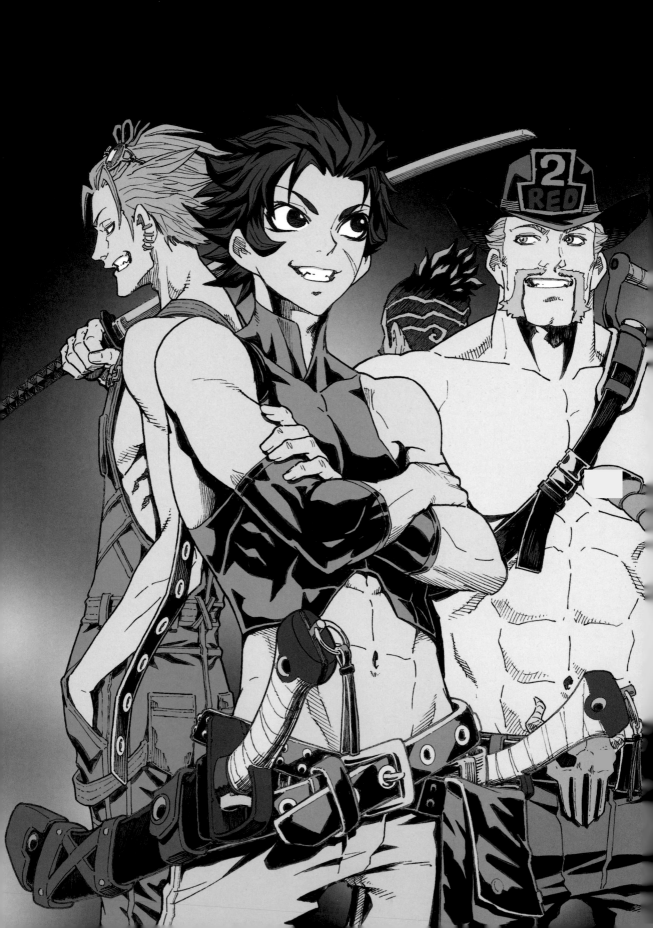

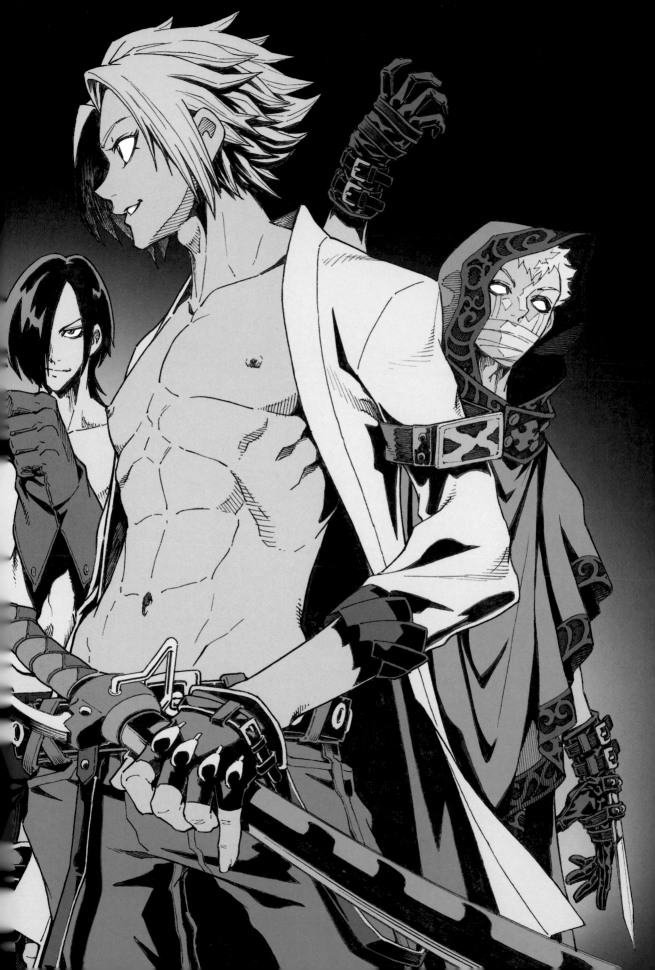

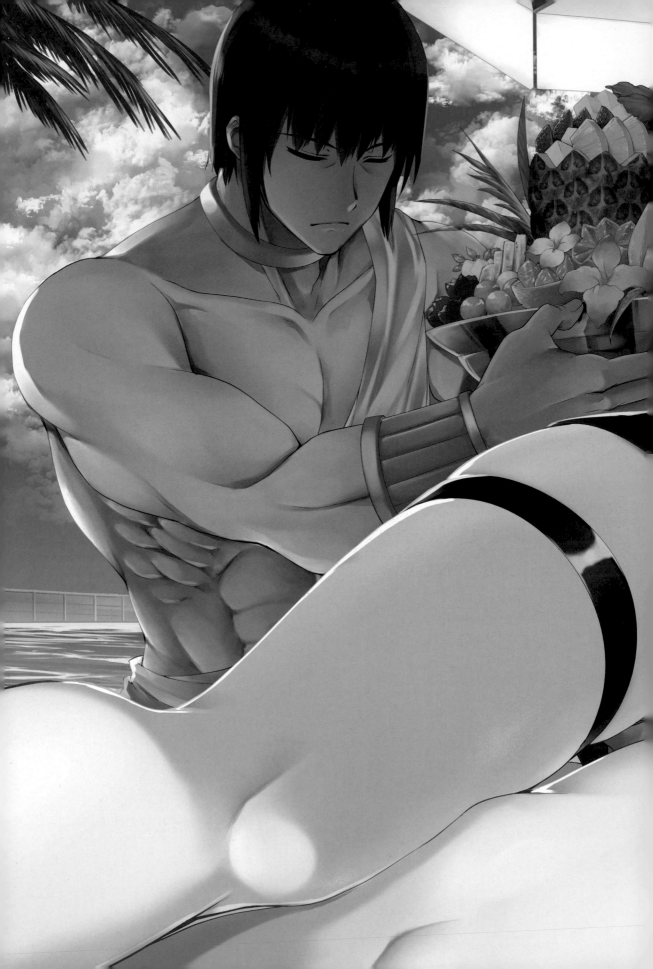

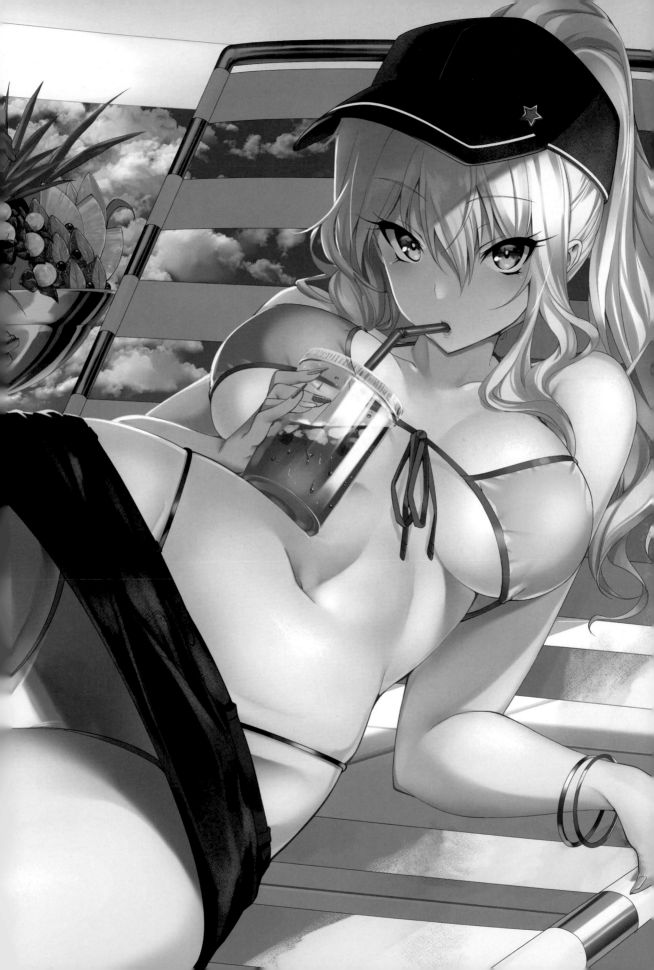

Let loose your
IDENTITY

How to Making

美式漫畫風 插圖／中塚 真

以下將介紹從草稿到上色的肌肉畫法。描繪展現「肌肉」的插圖時，
應思考能引導視線看向肉體的構圖。特別是美式漫畫風，重點在於運
用線條與塗黑，確實添上陰影。

step 1

概略草圖

為了展現肉體，要避免帶有
背景或過於複雜的角度，將
構圖集中在上半身，並採多
人配置。

step 2

描繪草稿

以草圖為底稿描繪細節，
一開始就要完成姿勢與角
色平衡等微調。

Point

請注意前方兩名角色。左方
角色是肩膀向前、雙臂交叉
的姿勢，右方則是挺胸、肩
膀向後拉的對比姿勢。描繪
時的重點是展現背部肌肉的
圓潤感、胸部的分量以及鎖
骨的動態。

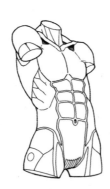

鎖骨向前浮出，斜
方肌與鎖骨、鎖骨
與三角肌之間形成
凹陷。

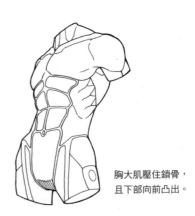

胸大肌壓住鎖骨，
且下部向前凸出。

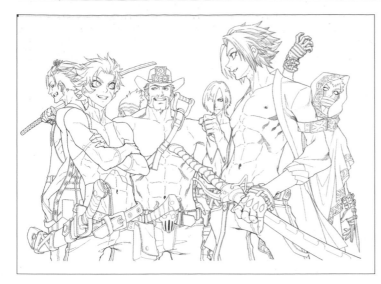

step 3

線稿

整理線條，重新畫出清楚的線條。使輪廓的線條清晰分明，並與內部的細線做出對比，完成乾淨的畫面。

step 4

塗黑

一般都是從 Step 3 進入上色步驟，但美式漫畫會在上色前先塗黑，加強對比。

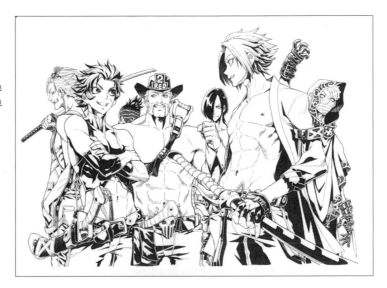

step 5

上色

為了凸顯塗黑與線條筆觸，用色務必極簡！基本上就只是將顏色放上，因此選色很重要，本次範例的重點是使用單一色調的「濁色」。

How to Making

BL、TL 漫畫風 插圖／羊毛兔

以下將介紹透過上色描繪肌肉的方法，重點在於掌握因肌肉隆起而顯得明亮的
地方，以及相對的陰影部。特別是BL與TL漫畫的作品，配合角色留意肌肉表
現的同時，留意脂肪的分布也是很重要的環節。

step 1

草圖到底稿

首先，先畫出參考用的透
視圖，帶出立體感。構圖
中女孩的下半身延伸至前
方，因此下半身會比正常
比例要大，胸部與頭部則
依序縮小。完成草稿後，
謄清成線稿。

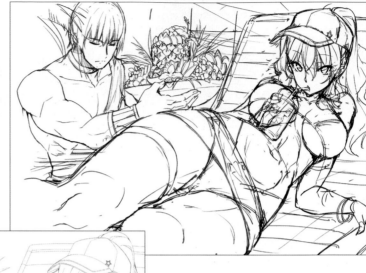

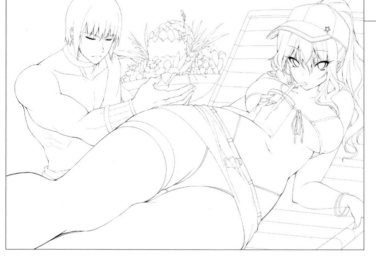

step 2

陰影指定

上色之前，先決定添上陰影
的位置。紅色是肌肉隆起的
明亮部，藍色則是陰影部。
大致決定好位置後，上陰影
時就能很順利地進行。

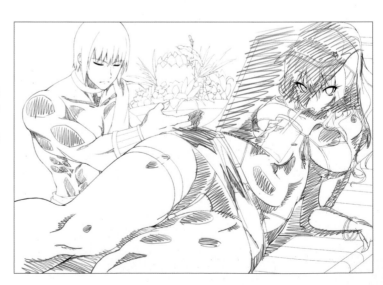

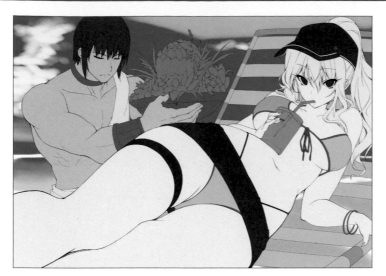

step 3

上色

依不同部位分開上色。從大面積的陰影部，以及想強調的部分開始上色。適時縮放檢視整體畫面，調整陰影的色調。

Point

男性的側胸

注意男性的側胸部。前鋸肌是有如牙齒互相咬合般的形狀，描繪時應在交界處塗上深色的陰影，並在每條肌肉的尖端加入高光，營造立體感。

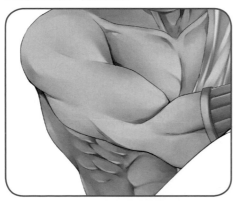

女性的腹部

注意女性的腹肌。在肚臍以上的部分畫上豎線，營造豐腴肉感；陰影的交界處則加入高光，強調豎線左右的肌肉隆起。

step 4

建立圖層

完成人物上色後，再針對陰影處新開圖層，設定「色彩增值」後整個上色。接著再以「發光（相加）圖層」加亮輪廓邊緣，與明亮的背景融合。

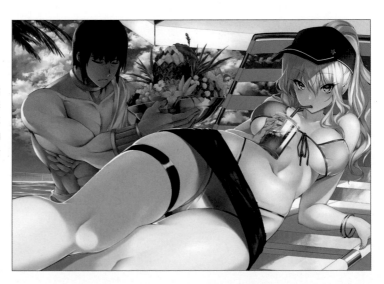

How to Making

少年漫畫風 插圖／フサノ

以下將介紹從草稿到上色的個別繪製方法。在描繪展性角色個性的體態時，
思考要展現哪裡的肌肉、凸顯哪個角色是相當重要的關鍵。

step 1

構圖草稿

繪製構圖草稿，同時展現多
名角色與世界觀。決定帶出
各角色個性的姿勢以及想要
展現的肌肉，加以配置。此
外，考量到書籍翻開時會看
不見中央的人物，於是整體
是採M字形的構圖。

step 2

繪製底稿

決定好配置後，就可以描
繪底稿了。接著追加細節
配件與背景。背景是根據
角色設定加以設計，藉此
展現世界觀。

多多自家公司的大樓　道場　　　夜顏的基地（竹林）

MUSICJJI的粉絲

Point

決定每個角色所想展現的
肌肉，畫出能強調該處的
構圖！

展現上半身的肌肉。以後
仰的姿勢強調胸大肌。

展現膝蓋下方的肌肉。
膝蓋彎曲並伸直腳背的
動作能使腓腸肌隆起。

展現腿部內側的肌肉。大
腿大張時，恥骨肌與縫匠
肌就會清楚地浮現。

展現腿部外側的肌肉。屈腿
做出擠壓以強調腓腸肌。

展現手臂與肩膀的肌肉。雙
臂交叉的動作可以凸顯三角
肌、肱二頭肌，還能看到腹
外斜肌。

step 3

線稿

前方角色的線條畫粗，後方
角色的線條畫細，營造出抑
揚對比。

step 4

塗上底色

將角色逐一上色。每個角色
的主要色彩需要限制在 2～3
色，帶出個別的特色。

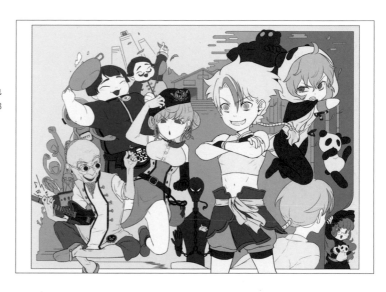

光源

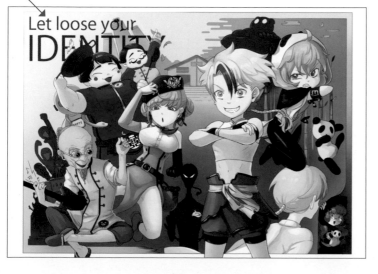

step 5

上色

決定光源，並於上色時確實
統一陰影的位置。採用角色
仔細上色、背景簡單上色的
技巧，好讓角色更顯眼。

Contents

究極筋肉！
動漫角色肌肉繪製技法

Chapter 1
肌肉與肌肉的動作 ———————— 017

01 Muscle

02 Bone

03 Parts

04 Movement

05 Life&Sports

Column 01

How to Use This Manual
本書的使用方法

書中將以 Chapter 1～3 漸進式地介紹肌肉的畫法。首先，Chapter 1 學習基本的肌肉畫法，再透過 Chapter 2、3 學習想描繪的作品類型的畫法。

Chapter 1

本章介紹繪製插圖時必須先學會的基本肌肉、各部位動作與肌肉動作，以及各種姿勢下的肌肉造型。無論畫何種類型的作品，都建議先了解這些肌肉知識。

p22、24 有全身肌肉圖，必須先學起來。
※p126～127 為描圖用的插圖，建議透過大量的描圖練習，掌握畫法。

介紹與各種動作結合而改變的肌肉形狀。

Chapter 2

本章介紹各種作品類型的角色畫法。書中有設計在各類作品中可能登場的角色，並以角色設計圖介紹其身體特徵、重點肌肉與設定內容。

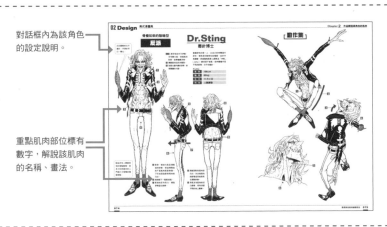

對話框內為該角色的設定說明。

重點肌肉部位標有數字，解說該肌肉的名稱、畫法。

Chapter 3

本章介紹各類作品中常見的場面，展示這些場面中的經典姿勢，以及相關的肌肉畫法。這裡會圖解該場面的特色肌肉在皮膚下會是什麼狀態，可透過觀察具體的肌肉形狀，想像在皮膚或衣服上會如何呈現。

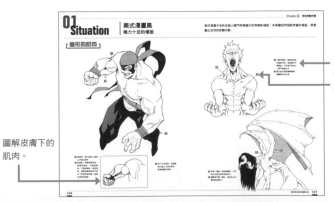

重點肌肉部位標有數字，解說該肌肉的名稱、畫法。

圖解皮膚下的肌肉。

Chapter 1

肌肉與肌肉的動作

為了帶出角色的個性，身體的塑造也必須像
臉部一樣講究。視想畫的角色不同，需要畫
出的肌肉量也會有所變化，不過在 Chaper 1
先讓我們來了解描繪插圖時，應該掌握的基
本肌肉吧。

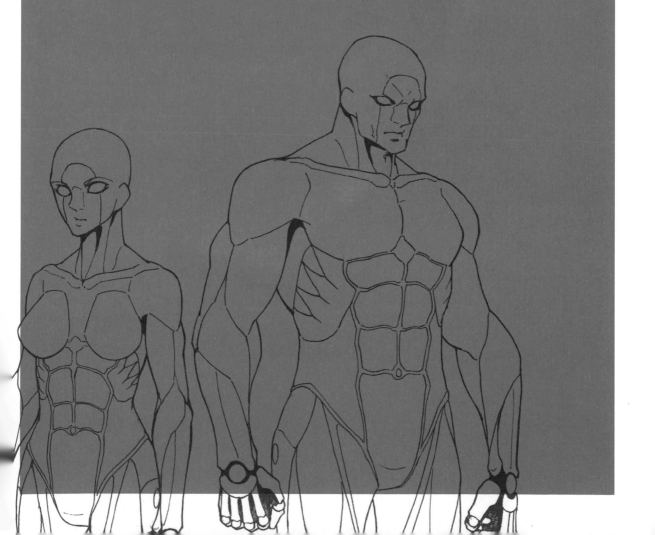

……嗯嗯
原來如此……

欸、
什麼？

你不知道
肌肉該怎麼畫，
對吧？

啊、
您說的
沒錯！

確實、確實，
這是每一位繪畫新手
都會遇到的瓶頸！
而這確實是有知識
又會畫圖的人，
才懂的問題呢……。

那、
那個……

於是我為此
不斷改良再改良，
開發出一款
智慧型機器人！
它搭載了能夠只
顯現嚴選插圖
必備肌肉的
AI。

肌肉啊
肌肉體……

C'mon!!

欸
欸……？!

!?

……這、

這是？!

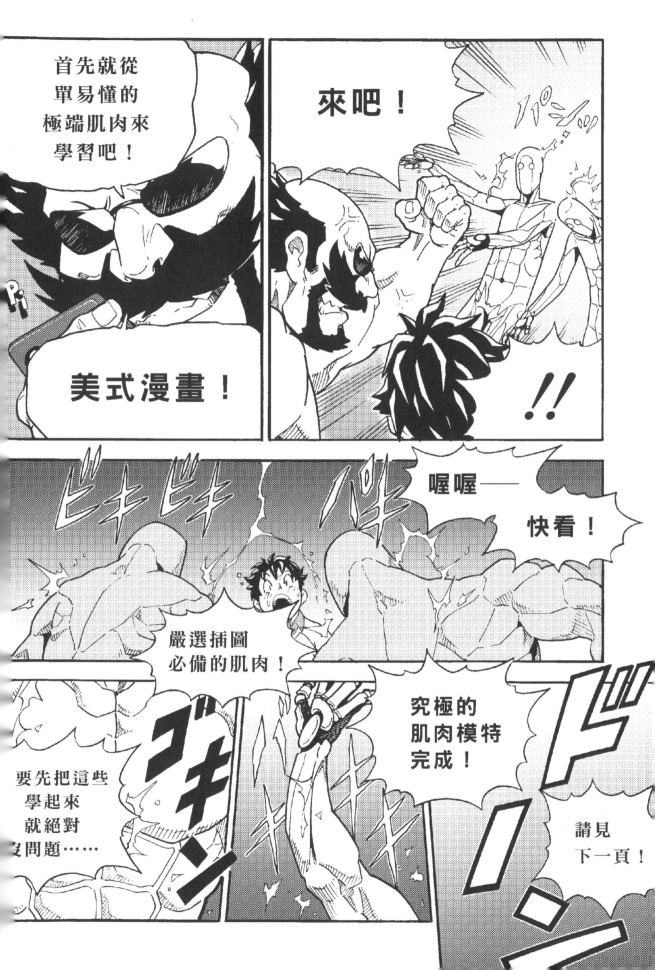

01 Muscle | 插圖必備知識 —— 基本的肌肉與肌腱

人體全身結構

學習時，只要掌握整體平衡即可。建議初學者從描圖練習開始，在 P.126～127 有描圖練習用的插圖喔！

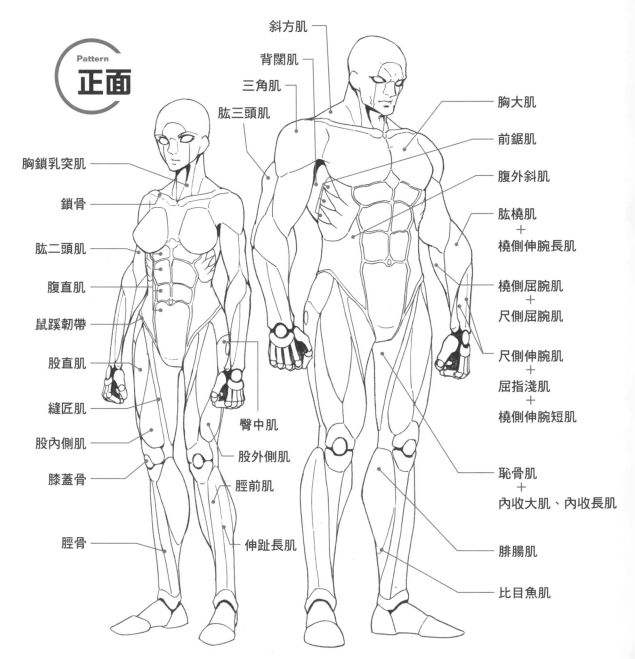

Pattern
正面

斜方肌
背闊肌
三角肌
肱三頭肌

胸鎖乳突肌
鎖骨
肱二頭肌
腹直肌
鼠蹊韌帶
股直肌
縫匠肌
股內側肌
膝蓋骨
脛骨

臀中肌
股外側肌
脛前肌
伸趾長肌

胸大肌
前鋸肌
腹外斜肌
肱橈肌
＋
橈側伸腕長肌
橈側屈腕肌
＋
尺側屈腕肌
尺側伸腕肌
＋
屈指淺肌
＋
橈側伸腕短肌
恥骨肌
＋
內收大肌、內收長肌
腓腸肌
比目魚肌

描繪插圖時，必須預先掌握的肌肉，主要是皮膚表面會產生動態變化的肌肉。不僅如此，會影響皮膚動態的骨骼與肌腱也同樣重要。若能練到不參考任何事物就能徒手畫出，人物素描功力就能有飛躍性的進步！

皮膚下的肌肉

輪廓內的線條，是用來表現相連接的結構。這些線條與輪廓的凹凸相關，因此並不是隨意添上，而是要一邊想像立體的狀態、一邊描繪。

Pattern
正面

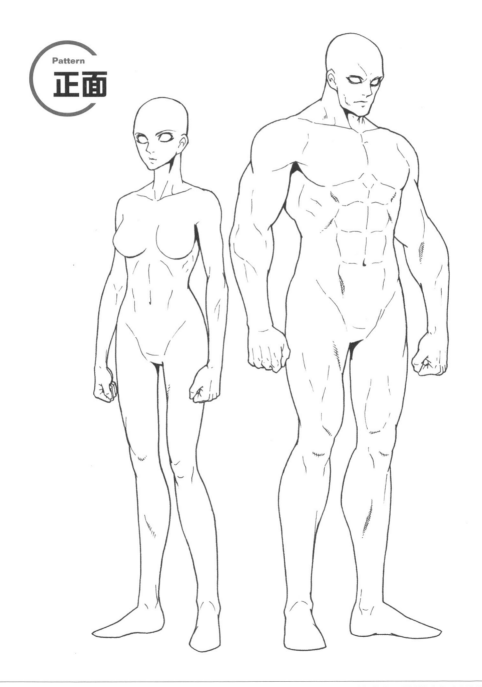

人體全身結構

> 許多人都不擅長描繪背面！但只要學會，就能與其他人拉開差距，建議要精熟地掌握！
> 膝蓋背側是由大腿後側肌群與腓腸肌上下交錯而成。
> 阿基里斯腱、肱三頭肌分別接著腳跟骨、手肘骨，因而擁有相似的形狀，可視為一對。

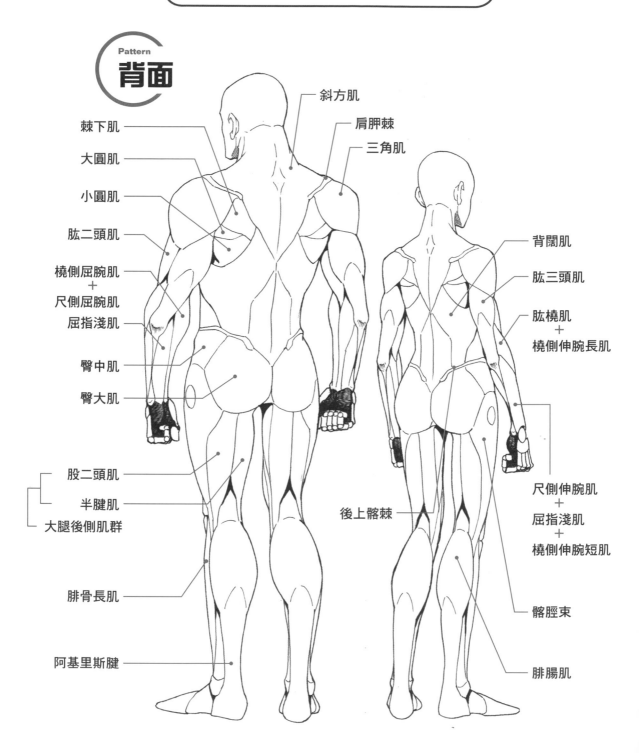

Pattern
背面

棘下肌
大圓肌
小圓肌
肱二頭肌
橈側屈腕肌
＋
尺側屈腕肌
屈指淺肌
臀中肌
臀大肌
股二頭肌
半腱肌
大腿後側肌群
腓骨長肌
阿基里斯腱

斜方肌
肩胛棘
三角肌

背闊肌
肱三頭肌
肱橈肌
＋
橈側伸腕長肌

尺側伸腕肌
＋
屈指淺肌
＋
橈側伸腕短肌

後上髂棘

髂脛束
腓腸肌

皮膚下的肌肉

皮膚上的肌肉表現也可以依動作或力道大小,在描繪時稍做增減。熟悉基礎後,便可依自己的喜好,改變想要留下的線條。

Pattern
背面

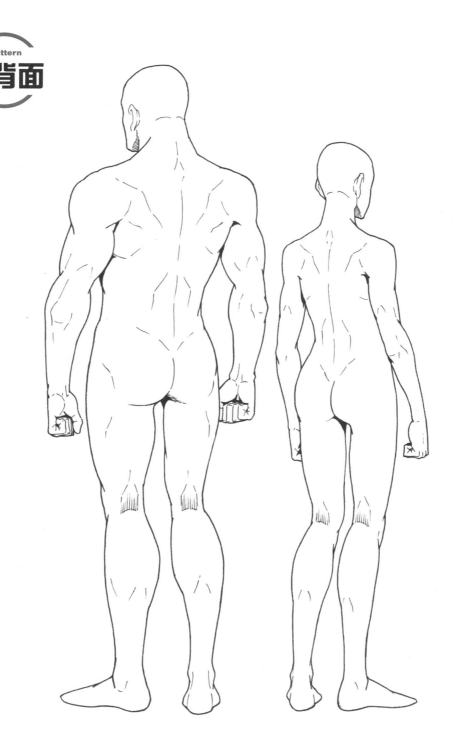

02 Bone | 插圖必備知識 —— 骨骼

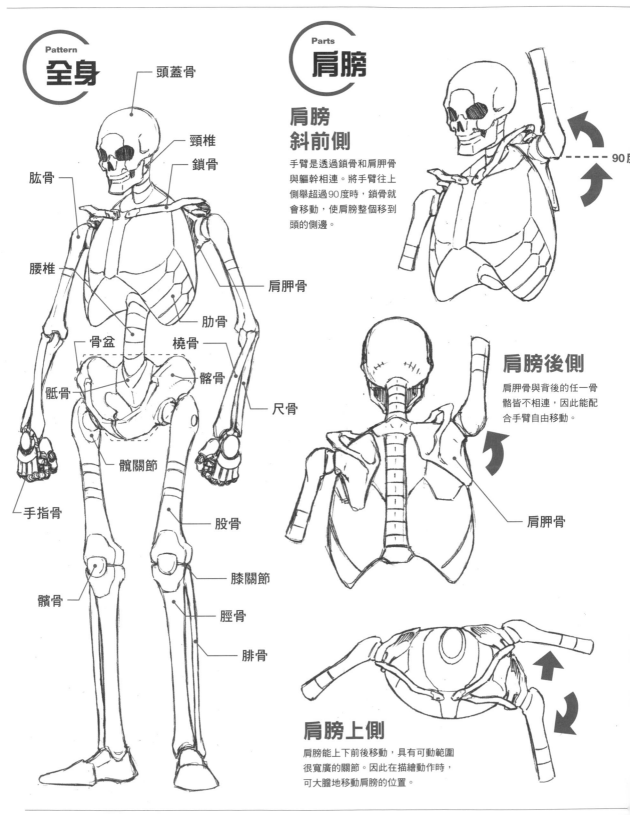

Pattern 全身

- 頭蓋骨
- 頸椎
- 鎖骨
- 肱骨
- 肩胛骨
- 腰椎
- 肋骨
- 骨盆
- 橈骨
- 骶骨
- 髂骨
- 尺骨
- 髖關節
- 手指骨
- 股骨
- 膝關節
- 髕骨
- 脛骨
- 腓骨

Parts 肩膀

肩膀 斜前側

手臂是透過鎖骨和肩胛骨與軀幹相連。將手臂往上側舉超過90度時，鎖骨就會移動，使肩膀整個移到頭的側邊。

90度

肩膀後側

肩胛骨與背後的任一骨骼皆不相連，因此能配合手臂自由移動。

- 肩胛骨

肩膀上側

肩膀能上下前後移動，具有可動範圍很寬廣的關節。因此在描繪動作時，可大膽地移動肩膀的位置。

雖然身體大多是被肌肉覆蓋，但我們要先知道以下的骨骼，以便理解在肉體表面顯現形狀的骨骼與肌肉動作。

Parts
手臂

> 伸直手肘、將前臂骨向外旋轉時，肱骨軸與尺骨軸所形成的角度稱為提攜角。理解提攜角後，就能畫出自然的手臂手腕動作。

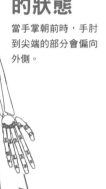

手掌朝前的狀態
當手掌朝前時，手肘到尖端的部分會偏向外側。

提攜角

拇指朝前的狀態
提攜角消失，手臂成一直線。上臂的方向不變，前臂的橈骨來到前方。

手背朝前的狀態
上臂稍微向左轉，橈骨與尺骨交叉，並朝向身體內側。

小指朝前的狀態
上臂轉至極限，手肘骨骼的尺骨上部來到外側，尺骨下部跑到前方，橈骨下部則跑到尺骨的後方。

Parts
手

> 手掌幾乎都是骨頭。理解骨骼的機制後，就能畫出完美的手。在描繪困難的手型時，可先將手指撤除，畫出手掌形狀後再加上手指。

手骨
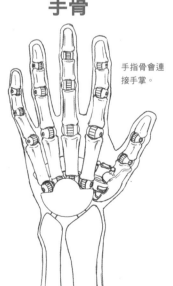

手指骨會連接手掌。

手的彎曲部與摺痕

不會彎曲部
（摺痕處）

手指的彎曲部

手的形狀與骨骼
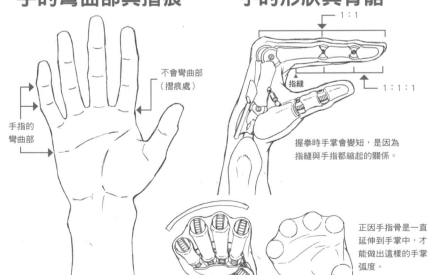

1：1

指縫

1：1：1

握拳時手掌會變短，是因為指縫與手指都縮起的關係。

正因手指骨是一直延伸到手掌中，才能做出這樣的手掌弧度。

肋骨無須一根根記住,只需要知道整體形狀有如圓頂。接著再搭配骨盆,一起了解哪個位置會銜接哪些肌肉就可以了。

肋骨到骨盆的正面

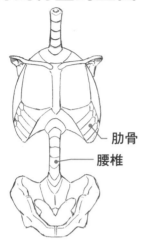

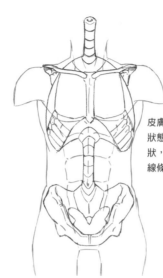

- 肋骨
- 腰椎

皮膚與骨骼疊合的狀態。沿著骨骼形狀,畫出皮膚上的線條。

肋骨到骨盆的背面

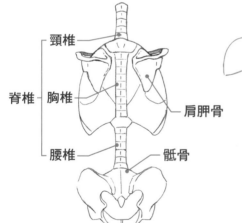

脊椎
- 頸椎
- 胸椎
- 腰椎

- 肩胛骨
- 骶骨

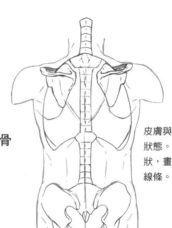

皮膚與骨骼疊合的狀態。沿著骨骼形狀,畫出皮膚上的線條。

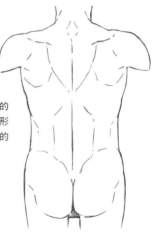

Key Point

骨盆線條的側面

從側面所見的骨盆形狀有很大的變形,沒有必要仔細且正確地記住,只需要掌握從鼠蹊韌帶到後上髂棘的線條即可。

前上髂棘(鼠蹊韌帶)

骨盆中「髂骨」上方彎曲處的前側凸起部,就是前上髂棘;也就是叉腰時指尖會碰到的位置。而從這個部位連到骨盆下方中央「恥骨」的韌帶,就是鼠蹊韌帶。

後上髂棘

骨盆中「髂骨」上方彎曲處的後側凸起部,就是後上髂棘。

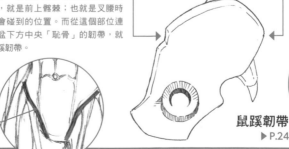

後上髂棘
▶P.22

鼠蹊韌帶
▶P.24

Parts 大腿、膝蓋

下半身的重點是髖關節位於骨盆的外側。至於大腿粗細的肉感分量，可透過大腿內側加以調整。

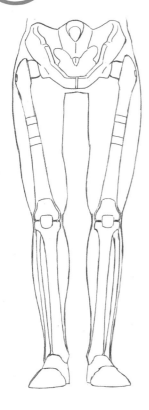

粗大腿

瘦大腿

站姿時的膝蓋

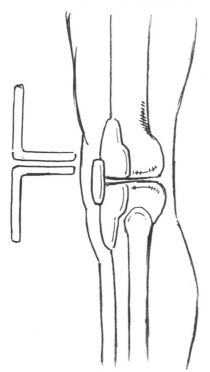

跪坐時的膝蓋

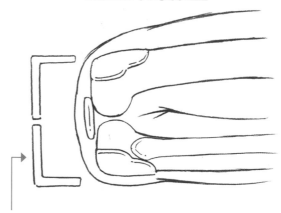

坐下時，會出現站著時沒有的面。

彎曲膝蓋時，膝關節會出現之前沒有的面，並且呈現四角形。

03 Parts | 身體各部位的動作

Parts
頸部

> 頸部能上下左右運動，還可以扭轉，是自由度高且容易賦予動作的部位。但這個部位也攸關性命，應該正確地理解頸部的可動範圍。

朝向正面

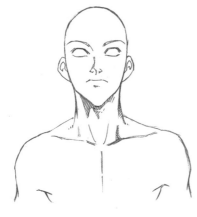

頸椎與頭蓋骨筆直相連，與頭頂呈一直線。

向前傾

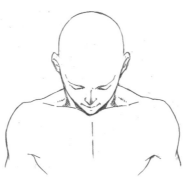

頸部前側變短，下巴會接近鎖骨。

向後仰

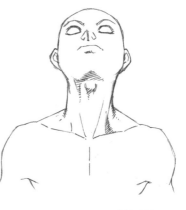

頸部後側變短，後腦勺會接近斜方肌。

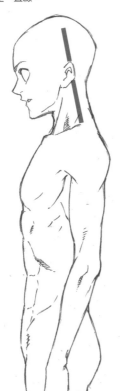

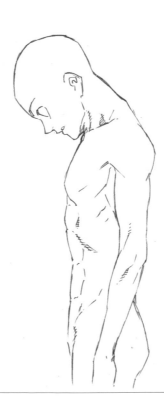

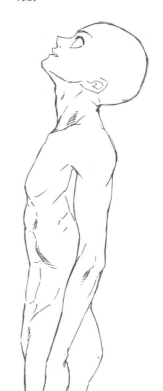

頸部、上半身、手臂、手以及下半身等，構成各部位的肌肉、骨骼與肌腱各不相同。以下就讓我們來看看人體能做出哪些動作、能動到什麼程度，以及依動作會看到哪些肌肉與骨骼吧。

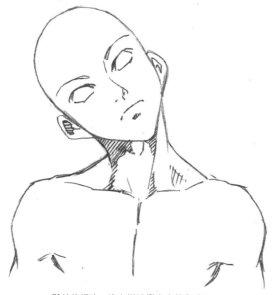

側傾

與前後相比，沒有辦法彎太大的角度。
而且下巴與喉結的位置會相互錯開。

側轉

約可轉動90度，但下巴不會超過肩膀。

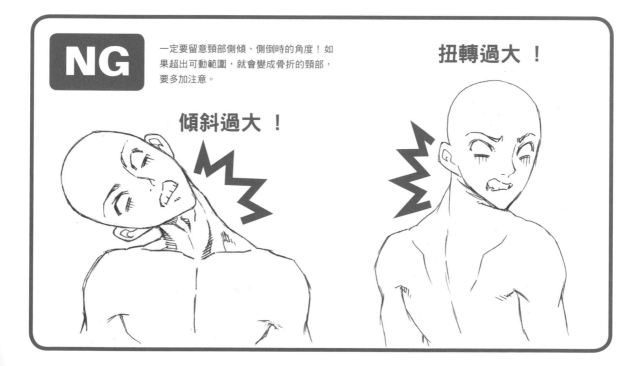

NG 一定要留意頸部側傾、側倒時的角度！如果超出可動範圍，就會變成骨折的頸部，要多加注意。

扭轉過大！

傾斜過大！

Parts
上半身

上半身動作的重點是脊椎。脊椎與其他關節不同,並不是只有一處做出大幅度的動作;雖然整體都會作動,但各個部位只有移動幅度大小的差異,要記住正確的動作!

肋骨的移動幅度小。從肋骨以下附近開始扭轉,並用整個腹部改變角度。描繪重點在於,要讓通過身體中央的「正中線」自然連接上半身與下半身!

轉身

正中線

前傾

正面的正中線

背面的正中線

腹肌第二段與第三段之間的交界

要留意身體正面與背面的正中線,不可以同時出現在同一高度。

前傾時的重點在於腹肌的彎折方式。要記住彎折處是在腹肌的肌肉中,位於沒有肋骨的第二段與第三段之間的交界處!

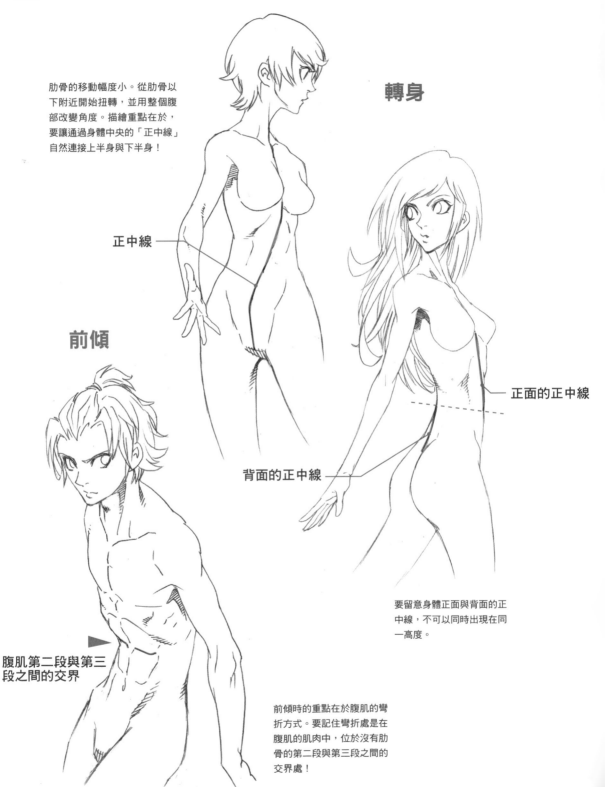

後仰

後仰時的兩個重點，在於「肋骨下方」與「腰椎下方」，脊椎即是從這兩處彎折。

重心偏移

側傾的動作是在保持水平的狀態下，將縱軸稍微向一側偏移，藉此表現身體的扭轉（對立式平衡）。

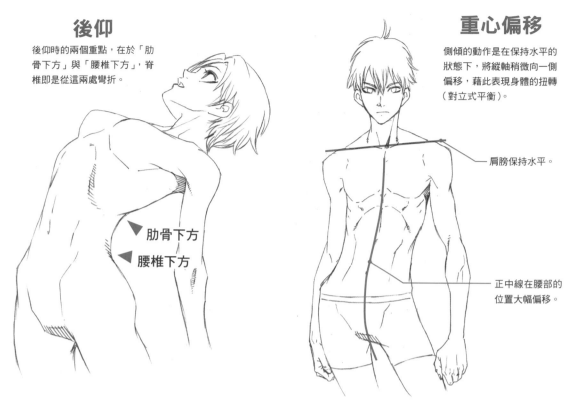

◀ 肋骨下方

◀ 腰椎下方

肩膀保持水平。

正中線在腰部的位置大幅偏移。

NG

如果搞錯動作開始的位置、動作幅度的大小，以及整體的平衡，插圖就會顯得不自然。

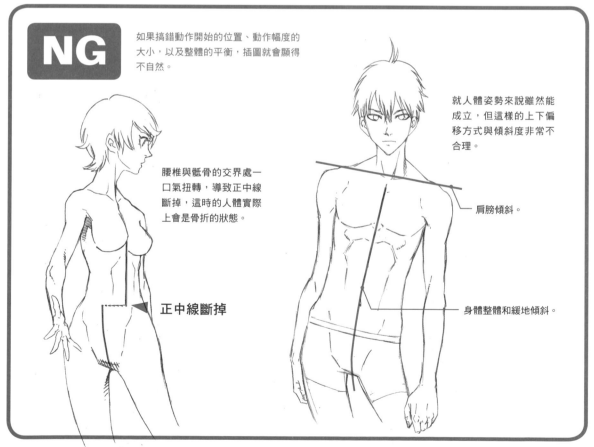

腰椎與骶骨的交界處一口氣扭轉，導致正中線斷掉，這時的人體實際上會是骨折的狀態。

▶ 正中線斷掉

就人體姿勢來說雖然能成立，但這樣的上下偏移方式與傾斜度非常不合理。

肩膀傾斜。

身體整體和緩地傾斜。

 手臂是指從肩膀到手腕的部分。肩膀與上半身的肌肉相連，手臂的動作也會牽引身體肌肉的運動。此外，手與手肘也是能看見骨頭形狀的部位。

握拳

大拇指會來到食指的上方。

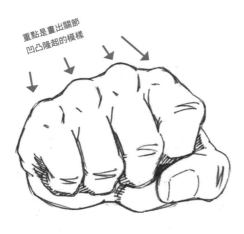

重點是畫出關節凹凸隆起的模樣

張開

關節的凹凸消失，肌腱浮現。

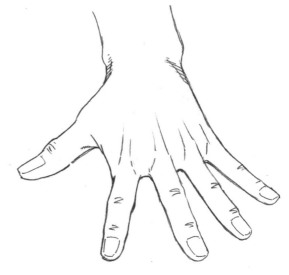

轉動手臂

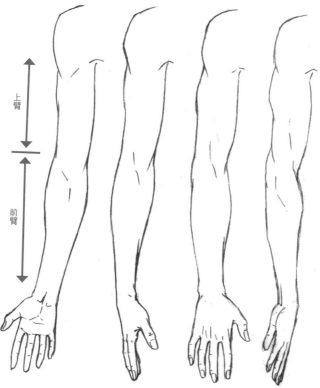

上臂

前臂

組合手肘上方的「上臂」與手肘下方的「前臂」，手臂便能做出各種動作。這裡僅介紹基本動作，不妨多觀察自己的手臂，看看還能做出什麼動作。

Key Point

手臂的構造

手臂是由縱向與橫向較長處相連而成的構造，接著讓我們確認一下縱橫之間是如何相接的吧。

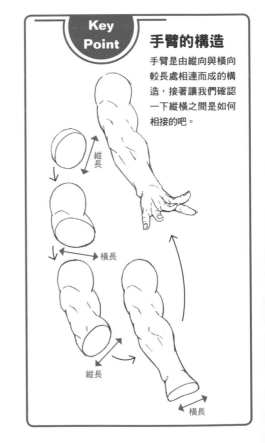

縱長

橫長

縱長

橫長

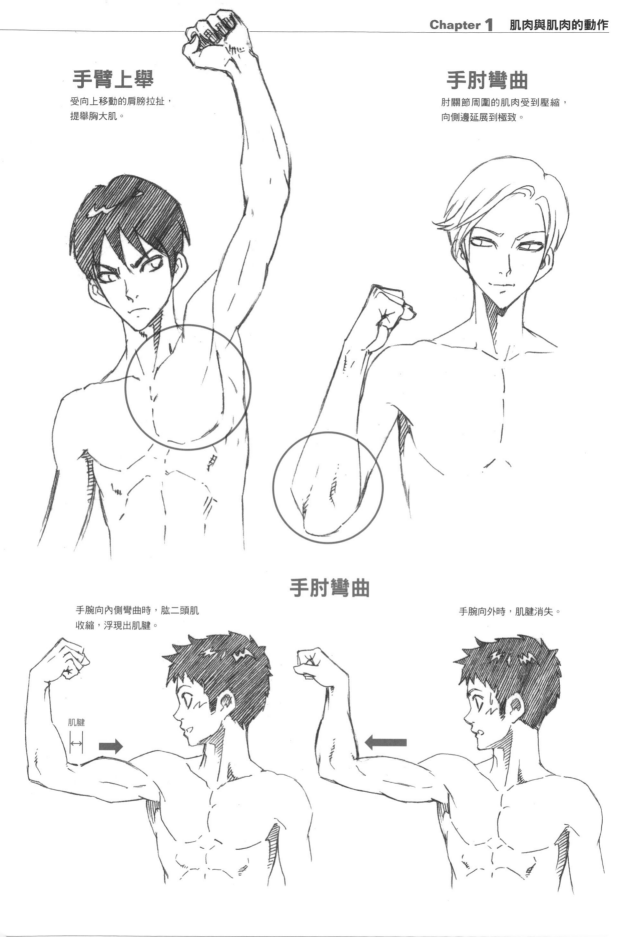

手臂上舉

受向上移動的肩膀拉扯，
提舉胸大肌。

手肘彎曲

肘關節周圍的肌肉受到壓縮，
向側邊延展到極致。

手肘彎曲

手腕向內側彎曲時，肱二頭肌
收縮，浮現出肌腱。

手腕向外時，肌腱消失。

肌腱

Parts
下半身、腳尖

男性　　　　女性

男性與女性的骨盆形狀不同，腿型也不一樣。不僅如此，腿部肌肉的形狀也會隨著動作而產生很大的變化。

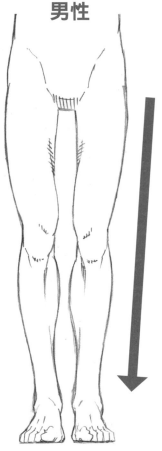

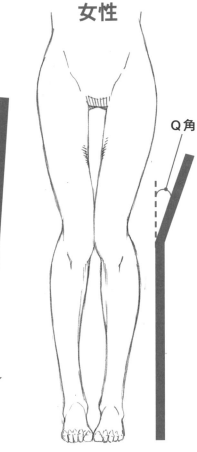

Q角

大腿與小腿呈筆直延伸。

大腿朝膝蓋方向會形成一個角度，使腿呈現X或Y形。大腿到膝蓋形成的角度就稱為「Q角」。

膝蓋的彎曲方式

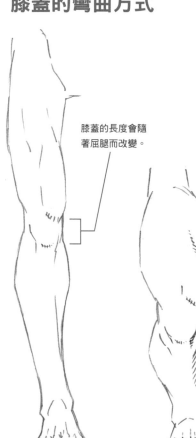

膝蓋的長度會隨著屈腿而改變。

膝蓋開始縱向延展。

從側面能夠清楚看到延展後的膝蓋。

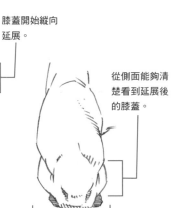

延展成四角形的膝蓋。

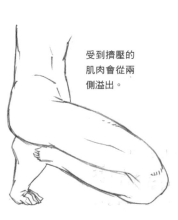

受到擠壓的肌肉會從兩側溢出。

腳掌併攏的坐姿

膝蓋會離地。就算是筋骨柔軟的人,即便大腿可以貼地,膝蓋仍不會著地。

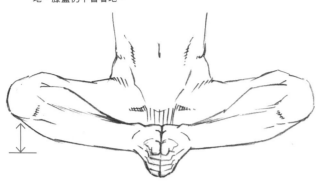

盤腿坐

比起腳掌併攏時的坐姿,膝蓋離地更遠。

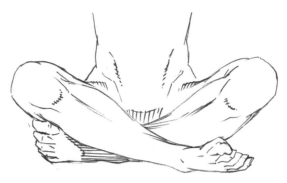

腳的側面

腳底板很長,但腳背不要畫得太高。

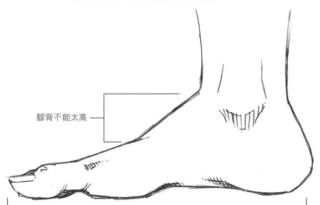

腳背不能太高

偏長

腳的正面

左右腳踝的高度不同。

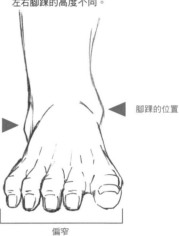

腳踝的位置

偏窄

腳的動作

賦予腳部動作時,可將腳底分成趾尖與腳跟前後兩處,描繪起來會更容易。

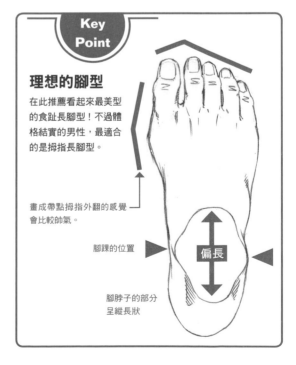

Key Point

理想的腳型

在此推薦看起來最美型的食趾長腳型!不過體格結實的男性,最適合的是拇指長腳型。

畫成帶點拇指外翻的感覺會比較帥氣。

腳踝的位置

偏長

腳脖子的部分呈縱長狀

04
Movement | 基本的動作與肌肉

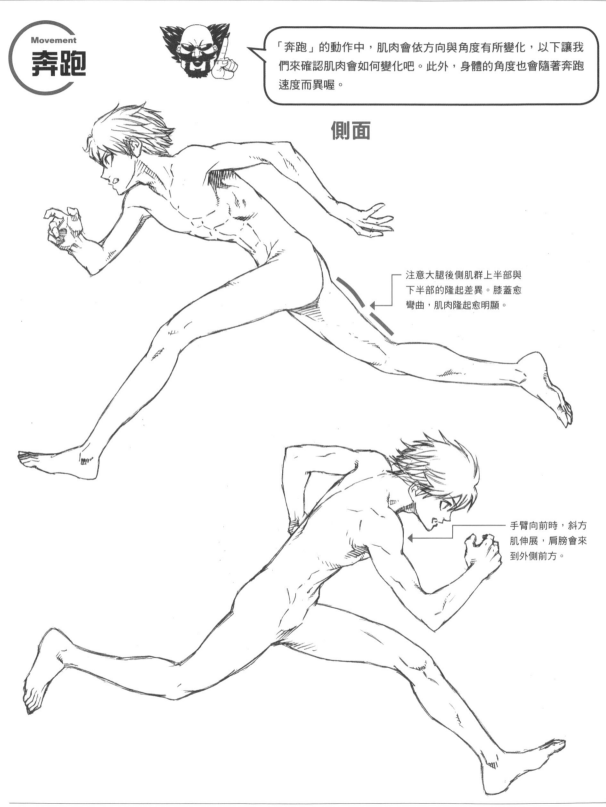

Movement
奔跑

「奔跑」的動作中，肌肉會依方向與角度有所變化，以下讓我們來確認肌肉會如何變化吧。此外，身體的角度也會隨著奔跑速度而異喔。

側面

注意大腿後側肌群上半部與下半部的隆起差異。膝蓋愈彎曲，肌肉隆起愈明顯。

手臂向前時，斜方肌伸展，肩膀會來到外側前方。

讓我們根據日常生活中常見的基本動作，確認肌肉會如何變化，以及描繪插畫時怎麼畫
會看起來比較自然吧。

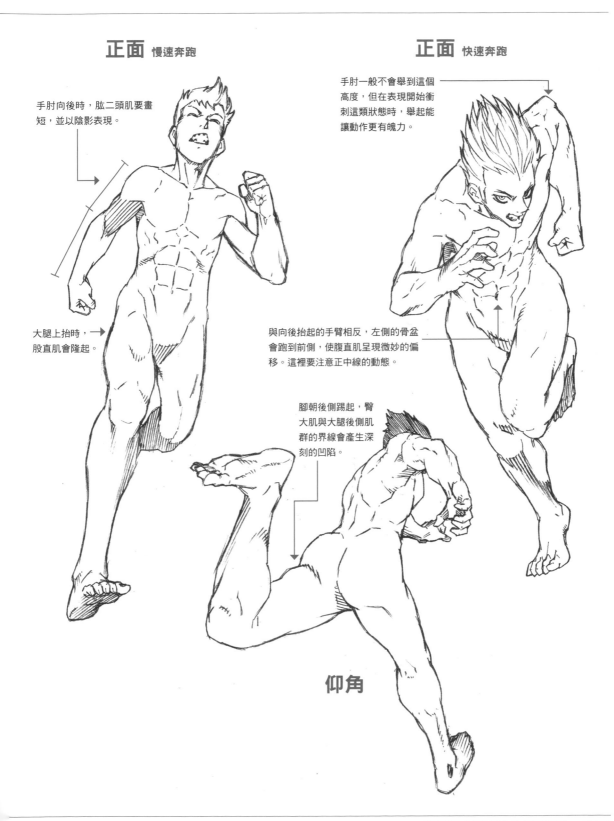

正面 慢速奔跑

手肘向後時，肱二頭肌要畫
短，並以陰影表現。

大腿上抬時，
股直肌會隆起。

正面 快速奔跑

手肘一般不會舉到這個
高度，但在表現開始衝
刺這類狀態時，舉起能
讓動作更有魄力。

與向後抬起的手臂相反，左側的骨盆
會跑到前側，使腹直肌呈現微妙的偏
移。這裡要注意正中線的動態。

腳朝後側踢起，臀
大肌與大腿後側肌
群的界線會產生深
刻的凹陷。

仰角

Movement
跳躍

「跳躍」這個動作，會因為目的而有各式各樣的型態。此外，不同的方向、角度，能看到肌肉與肌肉形狀也各不相同。

正面 快樂的跳躍

側面 突破前方的跳躍

前傾的姿勢會顯現出後上髂棘。

大腿的肌肉與大腿後側肌群會將骨骼前後（上下）包夾，形狀會變成縱長狀的橢圓形。

仰角 跌落般的跳躍

從斜下方看時，斜方肌會被遮住，使頸部顯得較長。但如果仰視的角度更大時，就不一定會是這樣了。

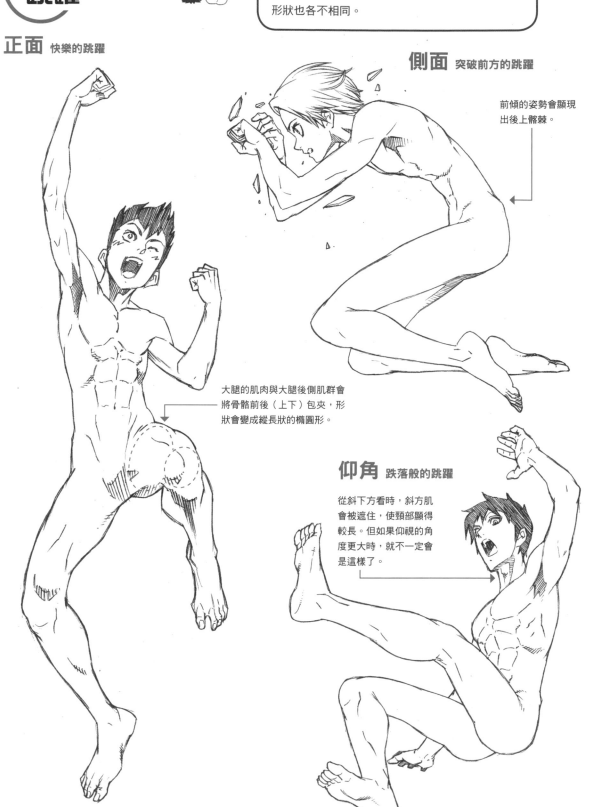

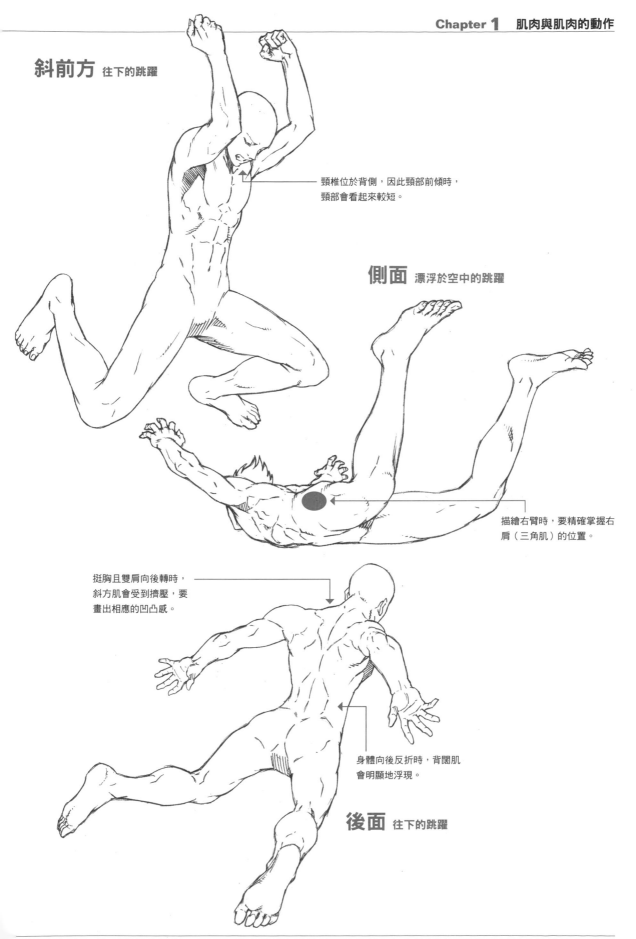

斜前方 往下的跳躍

頸椎位於背側，因此頸部前傾時，
頸部會看起來較短。

側面 漂浮於空中的跳躍

描繪右臂時，要精確掌握右
肩（三角肌）的位置。

挺胸且雙肩向後轉時，
斜方肌會受到擠壓，要
畫出相應的凹凸感。

身體向後反折時，背闊肌
會明顯地浮現。

後面 往下的跳躍

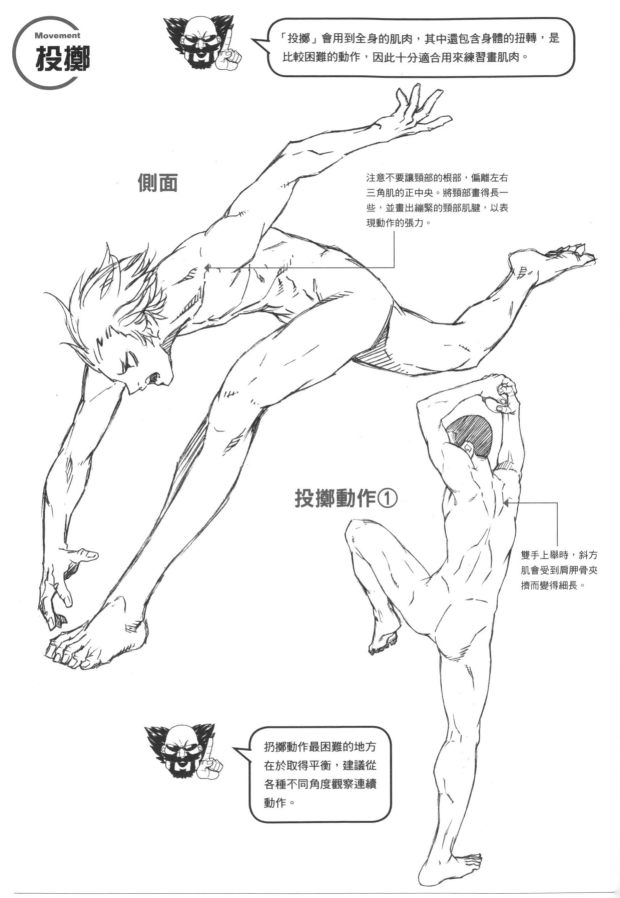

Movement
投擲

「投擲」會用到全身的肌肉，其中還包含身體的扭轉，是比較困難的動作，因此十分適合用來練習畫肌肉。

側面

注意不要讓頸部的根部，偏離左右三角肌的正中央。將頸部畫得長一些，並畫出繃緊的頸部肌腱，以表現動作的張力。

投擲動作①

雙手上舉時，斜方肌會受到肩胛骨夾擠而變得細長。

扔擲動作最困難的地方在於取得平衡，建議從各種不同角度觀察連續動作。

投擲動作②

重心往左移，以快要摔倒般的角度營造氣勢。

以柔和的曲線，描繪脊椎與背肌的流線感。

肩胛骨打開，斜方肌也跟著伸展。

投擲動作③

雙手雙腳開展到最大的瞬間，這也是肌肉從伸展轉向收縮的瞬間。

添上手肘內側的陰影，表現蓄力的狀態。

投擲動作④

投擲動作中最用力的瞬間。以曲線畫出上臂與前臂肌肉的彎曲。

投擲動作⑤

投擲側的右側斜方肌伸展，左側斜方肌則收縮。

下巴抬起。

這是球扔出後的動作。身體會順勢隨著扔出去的力道偏移，此時扭轉的幅度最大。這個動作瞬間，背部呈扭轉狀態，前後無太多彎曲，臀部則突然下墜。

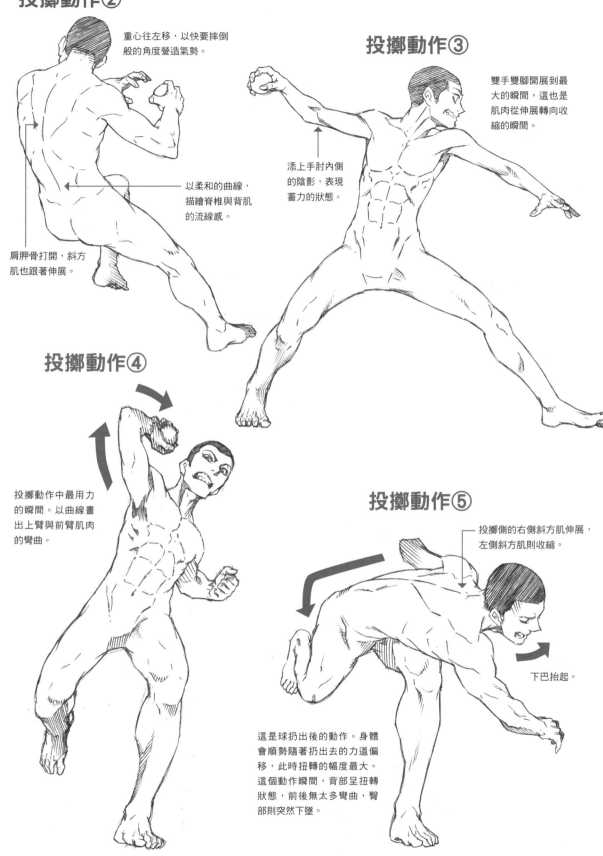

「踢」的動作大多是單腳,因此不容易掌握平衡。

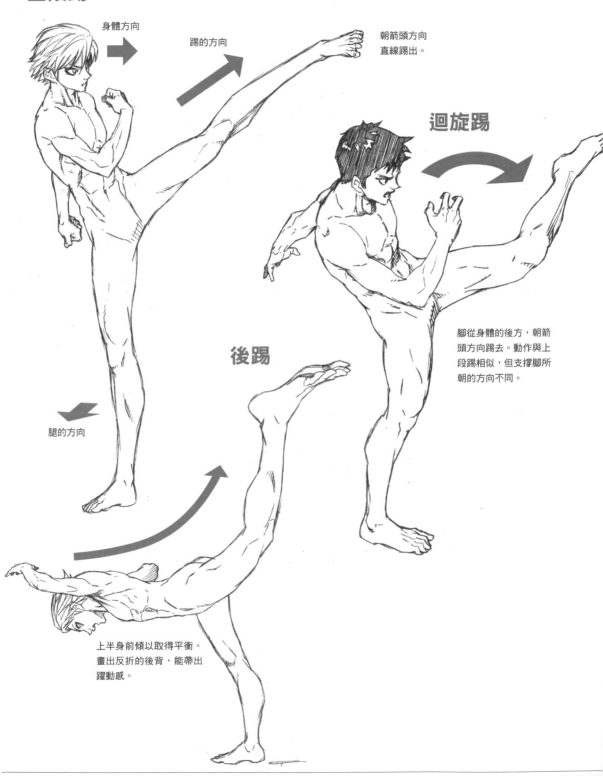

上段踢

身體方向

踢的方向

朝箭頭方向
直線踢出。

迴旋踢

後踢

腿的方向

腳從身體的後方,朝箭頭方向踢去。動作與上段踢相似,但支撐腳所朝的方向不同。

上半身前傾以取得平衡。
畫出反折的後背,能帶出躍動感。

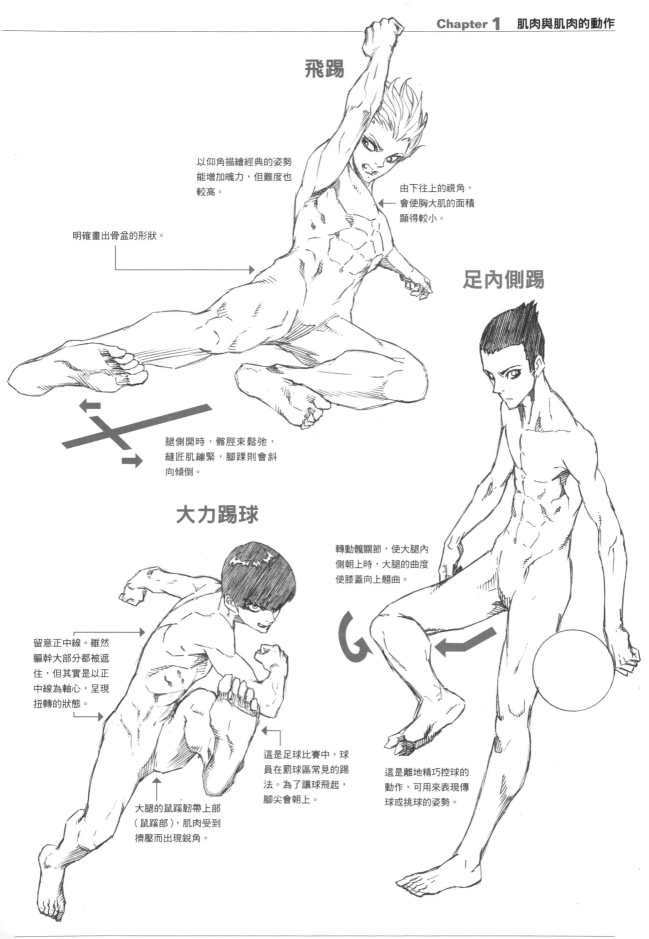

飛踢

以仰角描繪經典的姿勢能增加魄力，但難度也較高。

由下往上的視角，會使胸大肌的面積顯得較小。

明確畫出骨盆的形狀。

足內側踢

腿側開時，髂脛束鬆弛，縫匠肌繃緊，腳踝則會斜向傾倒。

大力踢球

轉動髖關節，使大腿內側朝上時，大腿的曲度使膝蓋向上翹曲。

留意正中線。雖然軀幹大部分都被遮住，但其實是以正中線為軸心，呈現扭轉的狀態。

這是足球比賽中，球員在罰球區常見的踢法。為了讓球飛起，腳尖會朝上。

大腿的鼠蹊韌帶上部（鼠蹊部），肌肉受到擠壓而出現銳角。

這是離地精巧控球的動作，可用來表現傳球或挑球的姿勢。

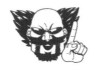

Movement
各種角度

本章讓我們從各種角度,來看看之前出現過的動作,可以看到不同的肌肉動態喔。

奔跑 下方 　　　　　　　　　　　　**奔跑** 上方

上半身與下半身形成漂亮的交叉。

可以清楚看到左腿的後側。描繪重點在於畫出腳底、膝蓋下方,以及大腿個別的曲度。

跳躍 下方

雙臂向前伸出,軀幹會從肩膀往胸部中央凹陷。

確實畫出鼠蹊部到臀部的厚度,帶出立體感。

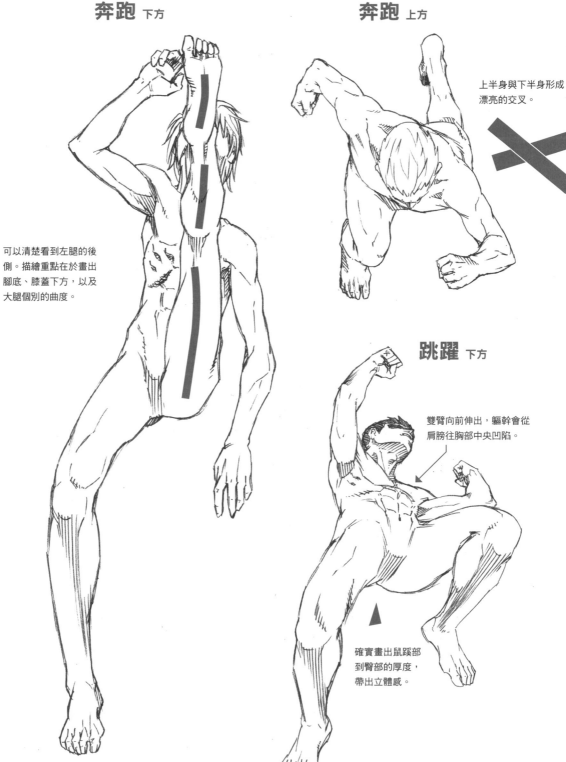

踢 下方

畫左手時，要留意看不見
的左肩在哪個位置。

踢 上方

轉到這個角度時，身體會與躺下時的角度相似，
因此就算是俯視角度也不用縮短身體。雙肩與頭
部的位置容易跑位，在草圖階段便必須加以調整。

投擲 上方

這個角度會畫出手臂、腿、軀幹等所有關節與肌肉
彎曲的模樣，強調曲線能更添躍動感。

05 Life & Sports

Life 日常生活 1

坐姿、跑步、跳躍等動作都是常會畫到的主題。
不僅性別，就連手臂的擺放位置與重心傾向都會
改變肌肉的形狀，描繪時也要留意看不到的肌肉。

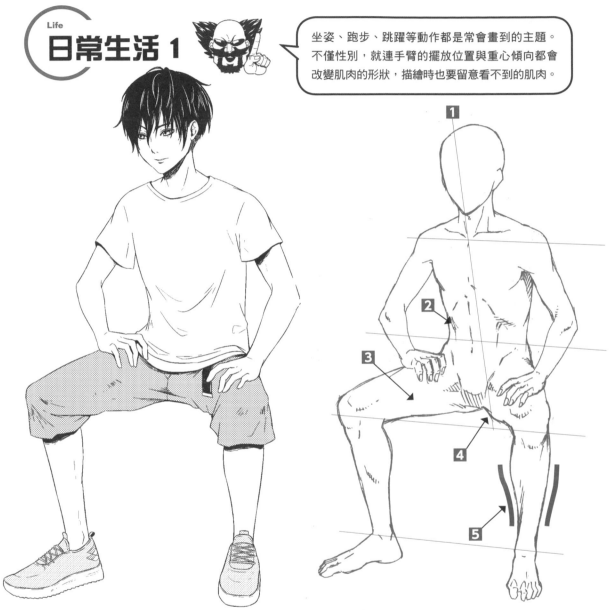

1 男性的身體要留意直線感。

2 身體前傾，腹直肌在第二、三段之
間有凹折。

3 雙腿打開，可清楚看到恥骨肌、內
收大肌與內收長肌。

4 留意大腿的肌肉（股直肌、股外側
肌、股內側肌、縫匠肌等），畫出立
體感。

5 腿朝外張開時，內側的腓腸肌會變
明顯。小腿外側的曲線和緩，內側
曲線則較陡急。

Key Point

手臂的扭轉與肌肉

請看P.48的男性與P.49的女
性。連接肩膀的三角肌方向
維持不變，僅有手臂扭轉。
不同的扭轉方式，描繪時要
注意的肌肉也不一樣喔。

P.48的男性手臂，
向內扭轉。

P.49左上的女性手臂，
向外扭轉。

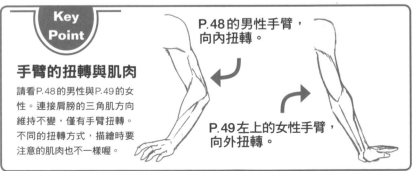

依性別與動作不同，發達的肌肉也各有差異。本章讓我們來看看常見的姿勢，以及各種運動的插圖。在描繪穿著衣服的插圖時，留意肌肉與骨骼的動態，便能畫出自然又具有臨場感的插圖。

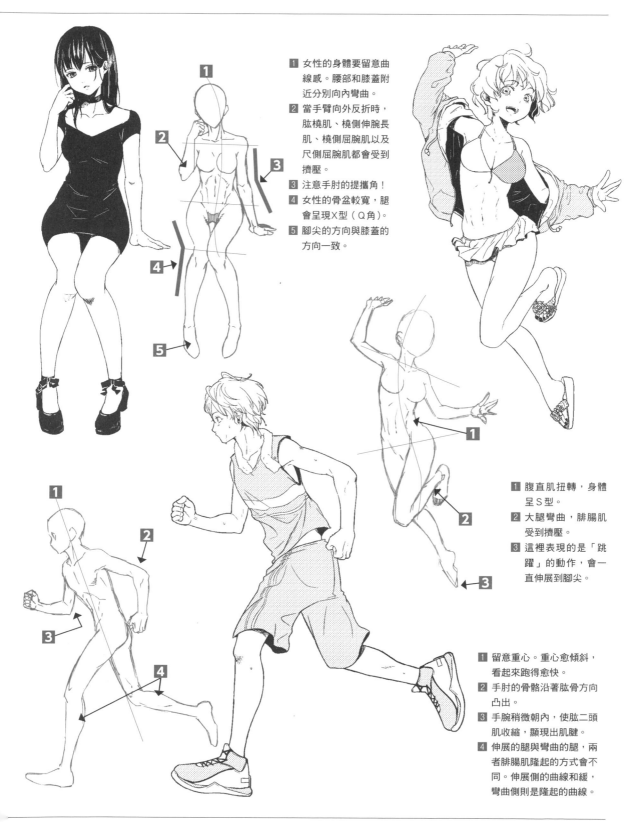

1 女性的身體要留意曲線感。腰部和膝蓋附近分別向內彎曲。
2 當手臂向外反折時，肱橈肌、橈側伸腕長肌、橈側屈腕肌以及尺側屈腕肌都會受到擠壓。
3 注意手肘的提攜角！
4 女性的骨盆較寬，腿會呈現X型（Q角）。
5 腳尖的方向與膝蓋的方向一致。

1 腹直肌扭轉，身體呈S型。
2 大腿彎曲，腓腸肌受到擠壓。
3 這裡表現的是「跳躍」的動作，會一直伸展到腳尖。

1 留意重心。重心愈傾斜，看起來跑得愈快。
2 手肘的骨骼沿著肱骨方向凸出。
3 手腕稍微朝內，使肱二頭肌收縮，顯現出肌腱。
4 伸展的腿與彎曲的腿，兩者腓腸肌隆起的方式會不同。伸展側的曲線和緩，彎曲側則是隆起的曲線。

根據角色特性，常見的動作也會不同。不同角色的肌肉形狀、體格自然也不一樣。

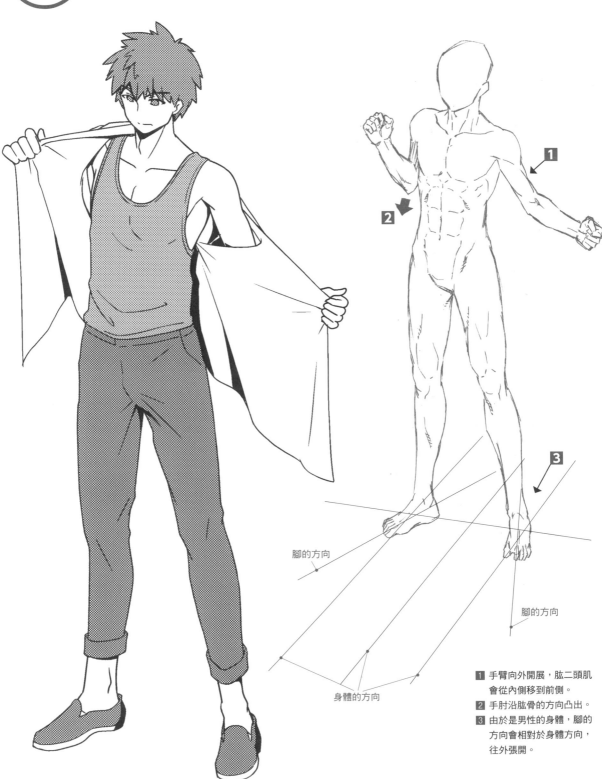

腳的方向

腳的方向

身體的方向

1 手臂向外開展，肱二頭肌會從內側移到前側。

2 手肘沿肱骨的方向凸出。

3 由於是男性的身體，腳的方向會相對於身體方向，往外張開。

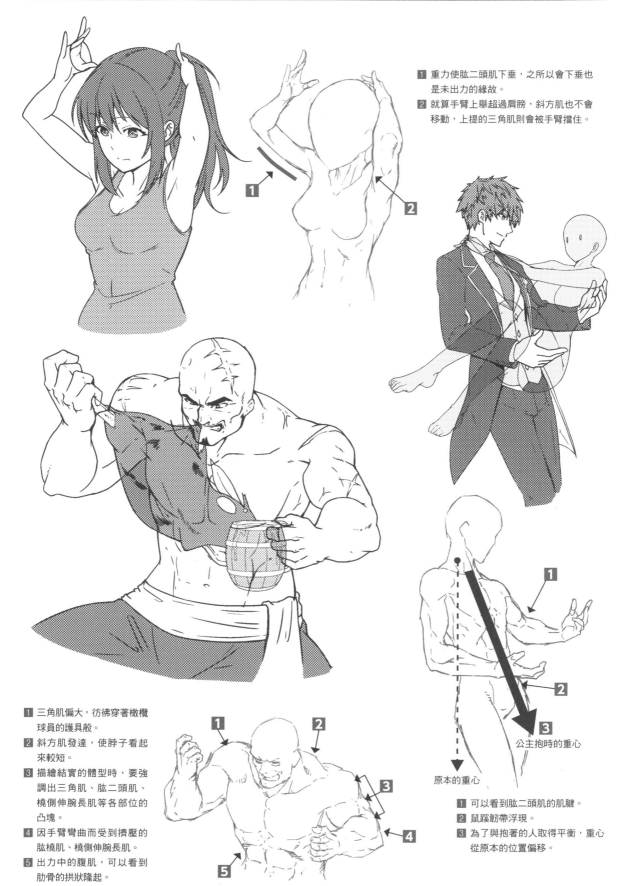

1 重力使肱二頭肌下垂，之所以會下垂也是未出力的緣故。

2 就算手臂上舉超過肩膀，斜方肌也不會移動，上提的三角肌則會被手臂擋住。

1 三角肌偏大，彷彿穿著橄欖球員的護具般。

2 斜方肌發達，使脖子看起來較短。

3 描繪結實的體型時，要強調出三角肌、肱二頭肌、橈側伸腕長肌等各部位的凸塊。

4 因手臂彎曲而受到擠壓的肱橈肌、橈側伸腕長肌。

5 出力中的腹肌，可以看到肋骨的拱狀隆起。

公主抱時的重心

原本的重心

1 可以看到肱二頭肌的肌腱。

2 鼠蹊韌帶浮現。

3 為了與抱著的人取得平衡，重心從原本的位置偏移。

Sports
足球

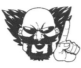

足球是很受歡迎的運動之一，也常被選為漫畫的主題。說到足球選手，要注意的重點就是下半身的肌肉。此外，常以近身戰術踢球的球員，上半身的肌肉也會比較發達。

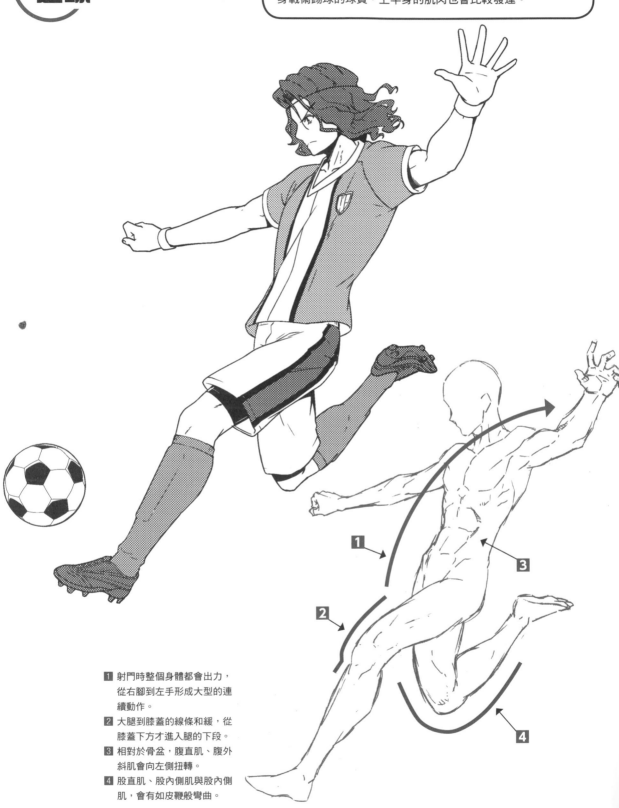

1 射門時整個身體都會出力，從右腳到左手形成大型的連續動作。

2 大腿到膝蓋的線條和緩，從膝蓋下方才進入腿的下段。

3 相對於骨盆，腹直肌、腹外斜肌會向左側扭轉。

4 股直肌、股內側肌與股內側肌，會有如皮鞭般彎曲。

1. 描繪手腳動作小、但力道強勁的動作時，畫出全身的扭轉能帶出躍動感。
2. 手臂做出向上抬舉的動作時，從胸大肌到肱二頭肌會形成連續動作。
3. 支撐腳大量出力，因此要畫出腓腸肌繃緊的模樣。

1. 挺起胸大肌以取得平衡。
2. 髖關節內旋且腳脖子朝向外側時，腓腸肌的上側會與大腿重疊。
3. 膝蓋曲起時，腓腸肌、比目魚肌會隆起。

1. 留意肩膀、骨盆的傾斜方向。依循S形的正中線，就能畫出自然的姿勢。
2. 肩膀向前伸出，胸大肌、三角肌與背闊肌形成連動。
3. 蹬地跳起的動作，會使腿部的所有肌肉都伸展到極致。這裡要畫出股外側肌、股內側肌的線條。

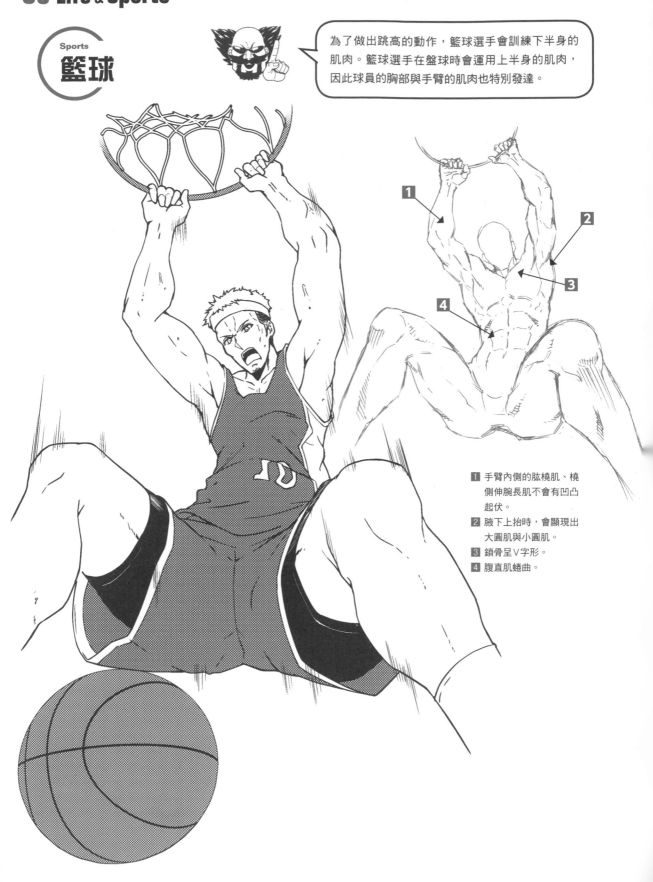

Sports
籃球

為了做出跳高的動作,籃球選手會訓練下半身的肌肉。籃球選手在盤球時會運用上半身的肌肉,因此球員的胸部與手臂的肌肉也特別發達。

1

2

3

4

1 手臂內側的肱橈肌、橈側伸腕長肌不會有凹凸起伏。
2 腋下上抬時,會顯現出大圓肌與小圓肌。
3 鎖骨呈V字形。
4 腹直肌蜷曲。

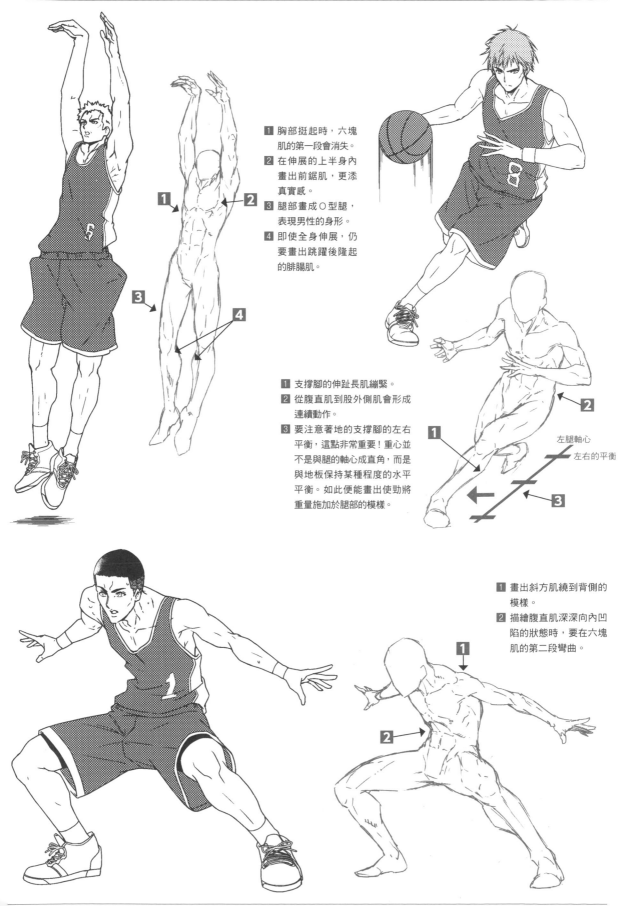

1 胸部挺起時，六塊肌的第一段會消失。
2 在伸展的上半身內畫出前鋸肌，更添真實感。
3 腿部畫成〇型腿，表現男性的身形。
4 即使全身伸展，仍要畫出跳躍後隆起的腓腸肌。

1 支撐腳的伸趾長肌繃緊。
2 從腹直肌到股外側肌會形成連續動作。
3 要注意著地的支撐腳的左右平衡，這點非常重要！重心並不是與腿的軸心成直角，而是與地板保持某種程度的水平平衡。如此便能畫出使勁將重量施加於腿部的模樣。

左腿軸心
左右的平衡

1 畫出斜方肌繞到背側的模樣。
2 描繪腹直肌深深向內凹陷的狀態時，要在六塊肌的第二段彎曲。

Sports 徒手攀岩

> 徒手攀岩是攀登壁面傾斜度超過90度的運動，不僅會運用手臂與背部等上半身的肌肉，還需要具備柔軟度。描繪時，要注意手腳如何攀附攀岩塊，並掌握肌肉因出力而隆起及伸展的位置。

1 出力時，胸鎖乳突肌清楚浮現。
2 三角肌上提。
3 拉扯的力量使大圓肌現形。
4 上拉的胸大肌由於附著在肋骨處，因此左右下方的位置不變。
5 前鋸肌、腹外斜肌伸展。

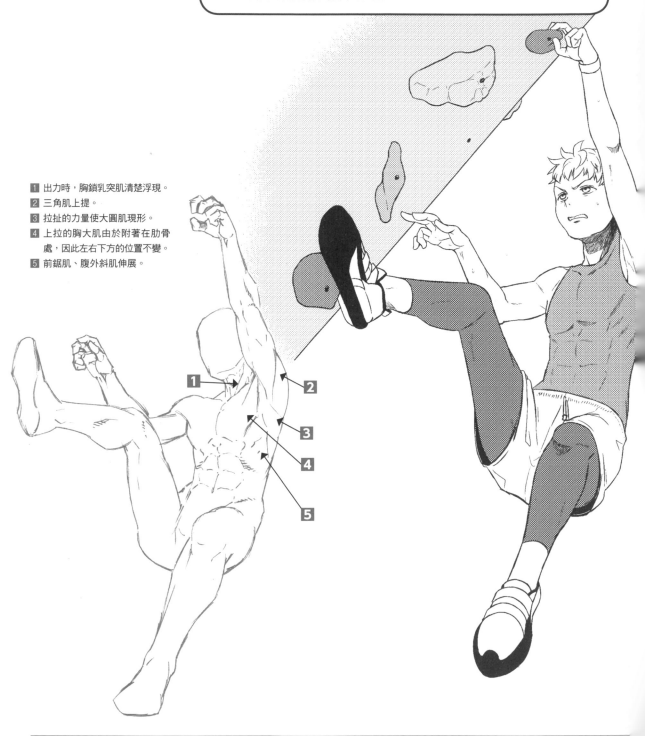

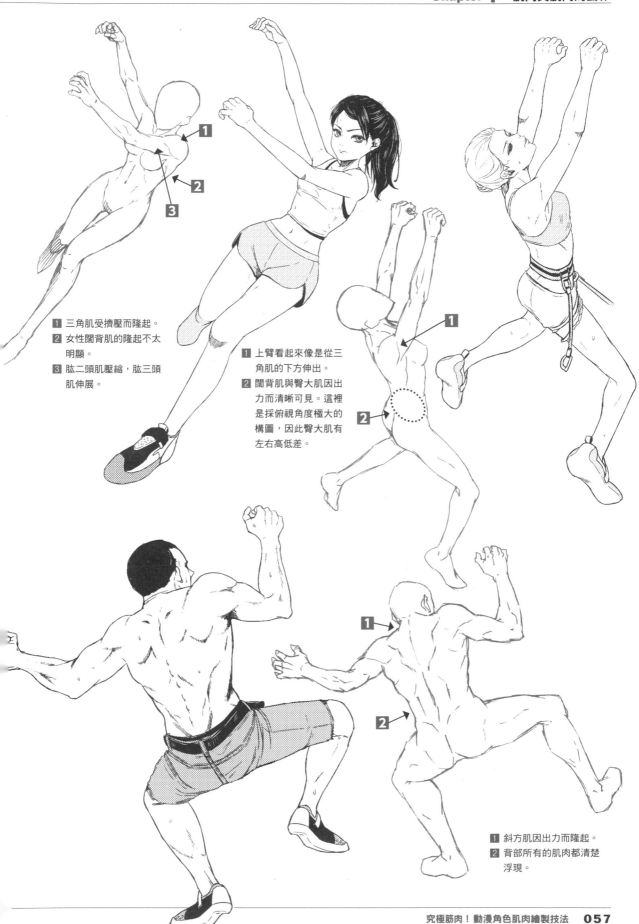

1 三角肌受擠壓而隆起。
2 女性闊背肌的隆起不太
明顯。
3 肱二頭肌壓縮，肱三頭
肌伸展。

1 上臂看起來像是從三
角肌的下方伸出。
2 闊背肌與臀大肌因出
力而清晰可見。這裡
是採俯視角度極大的
構圖，因此臀大肌有
左右高低差。

1 斜方肌因出力而隆起。
2 背部所有的肌肉都清楚
浮現。

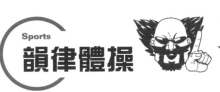

Sports
韻律體操

韻律體操講究柔軟度與平衡感等肢體的強度。在畫出女性身形與流暢動作的同時,也要留意支撐整個身體的肌肉。

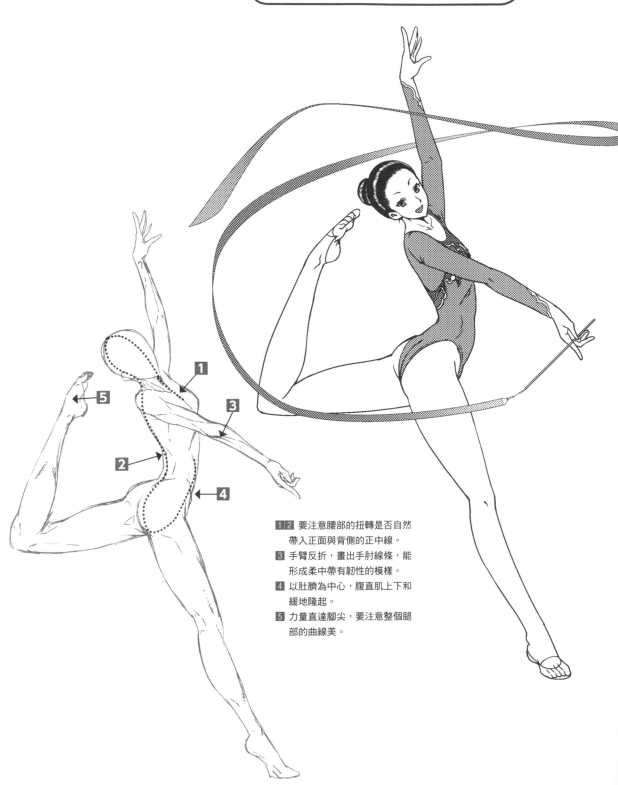

1 2 要注意腰部的扭轉是否自然帶入正面與背側的正中線。

3 手臂反折,畫出手肘線條,能形成柔中帶有韌性的模樣。

4 以肚臍為中心,腹直肌上下和緩地隆起。

5 力量直達腳尖,要注意整個腿部的曲線美。

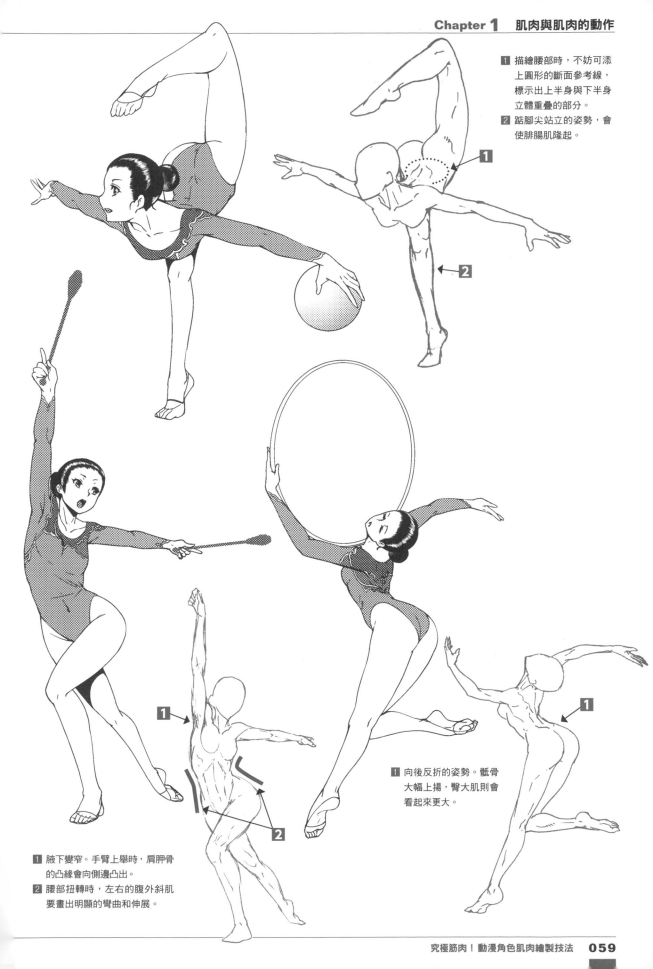

1 描繪腰部時，不妨可添上圓形的斷面參考線，標示出上半身與下半身立體重疊的部分。

2 踮腳尖站立的姿勢，會使腓腸肌隆起。

1 向後反折的姿勢。骶骨大幅上揚，臀大肌則會看起來更大。

1 腋下變窄。手臂上舉時，肩胛骨的凸緣會向側邊凸出。

2 腰部扭轉時，左右的腹外斜肌要畫出明顯的彎曲和伸展。

看不見也還是要畫！
人物插圖的六塊肌表現

人類的身體是由許多複雜的肌肉組成。畫成插圖時雖然有許多可以省略的部分，但若能仔細畫出實際上看不見的部分，便能賦予畫面真實感。不分類型，作品中往往會仔細描繪的六塊肌，便是一個好例子。

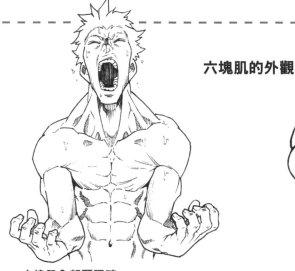

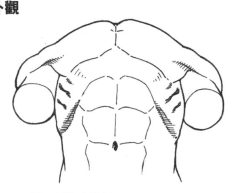

六塊肌的外觀

六塊肌全部顯現時

六塊肌是指位於胸大肌正下方到肚臍之間的部分，也就是腹直肌。這個部位的肌肉會在背部拱起、腹部用力時清楚顯現。

看不見的六塊肌

挺胸時，肋骨形狀浮出表面，此時就無法看見因伸展而變薄的第一段六塊肌。因此，常有人會誤把肚臍下方的線條一併視為六塊肌。

自然的六塊肌表現

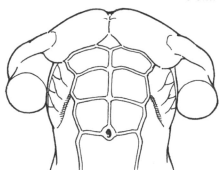

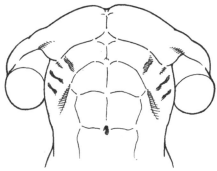

六塊肌的掌握方式

雖然實際看不見，但並不代表沒有，所以這裡刻意畫出看不見的第一段六塊肌。描繪時，肋骨要與六塊肌的外觀並存，如此所完成的肌肉模特就是肌太郎。（→ P.22、24）

六塊肌的畫法

畫插圖時，將第一段與二段的交界視為肋骨的結束線，並清楚畫出第二與三段的形狀。模糊畫出第一段的輪廓，並以單獨的型態表現。無論哪種姿勢，只要活用這個技法，就能畫出帥氣的六塊肌！

Point
描繪第一段六塊肌時，以單獨型態與模糊的輪廓呈現！

Chapter

作品類型與角色的肌肉

即使性別、年齡相同，也要依作品類型與角色
畫出不同的身形。在描繪身體時，要畫出符合
作品類型的表現。在 Chapter 2 的單元裡，讓
我們根據依照作品類型製作的詳細角色設定，
來看看適合角色的肌肉畫法。

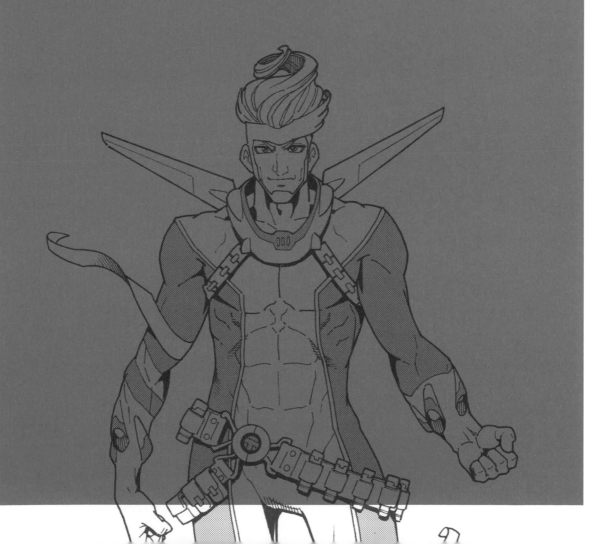

01 Compare | 作品類別的肌肉量

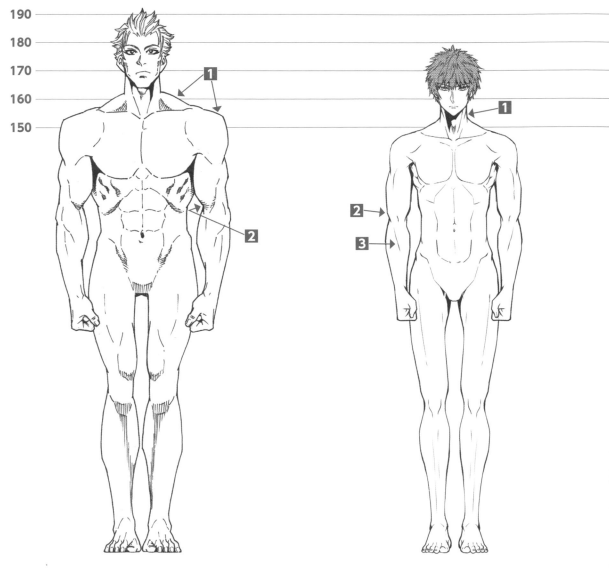

美式漫畫的英雄

特徵是大幅鼓起的肌肉。畫出肌肉的隆起固然很重要，但是也要留意在肌肉銜接形成變細處的深度，以及輪廓的稜角，以表現出型態俐落的肉體。下半身收窄，使整體輪廓呈現倒三角，就能表現出英雄的身形。

1 脖子周圍與肩膀添上稜角。
2 手臂肌肉的銜接處畫出接縫。

BL、TL漫畫的主角

特徵是有大骨架與結實的男性肌肉。描繪時要強調女性看了會怦然心動的部位，例如健碩的頸部、鎖骨周圍、胸腔、腹肌、前臂與手背。雖然全身都有肌肉，但不要畫大，而是要凸顯各部位肌肉相連接。

1 頸部畫粗，下巴畫尖。
2 關節處收斂。
3 清楚畫出肱橈肌、橈側伸腕長肌的肌腱。

根據想畫的作品類型，需要畫出的肌肉量也會跟著改變。本章將比較美式漫畫、Boy's Love（BL）、Teens' Love（TL）、少年漫、少女漫這四種作品類型中出現的主要男性軀體。

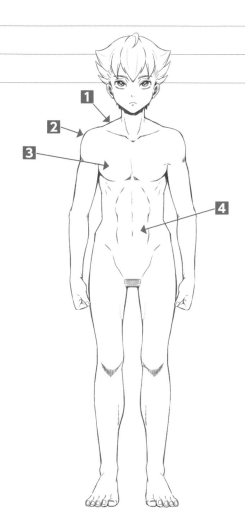

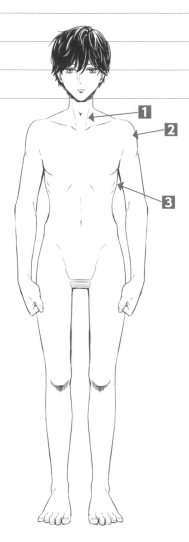

少年漫畫的主角

特徵是無多餘的贅肉，且全身都長滿肌肉。描繪時要注意不要畫出太多肌肉，並依劇情確實畫出想強調的肌肉。

1 2 必須確實畫出斜方肌以及三角肌的隆起。

3 添上肌肉線條，畫出厚度適中的胸大肌。

4 在腹直肌的位置畫出斷斷續續的波浪豎線，表現六塊肌。

少女漫畫的主角

特徵是纖細的身體，幾乎不會畫出什麼肌肉。外觀則是男性特有的直線身形，但描繪時不要強調肌肉，僅畫出肌腱與骨骼的線條。

1 確實畫出胸鎖乳突肌。

2 畫出三角肌的隆起。

3 不要畫出肌肉，而是添上骨骼的線條。

擁有超人力量的
英雄

可在空中迅速地操控姿勢。

會隨著圍繞在身邊的微風擺動。

髮型呈現螺旋狀。

Tornado
龍捲風

產生並操縱風的英雄。可以使用雙手雙腳上的噴射管產生旋風，進行飛行、攻擊與防禦。

Profile

身 高	190cm
體 重	99kg
生 日	2月9日
特 技	製造風

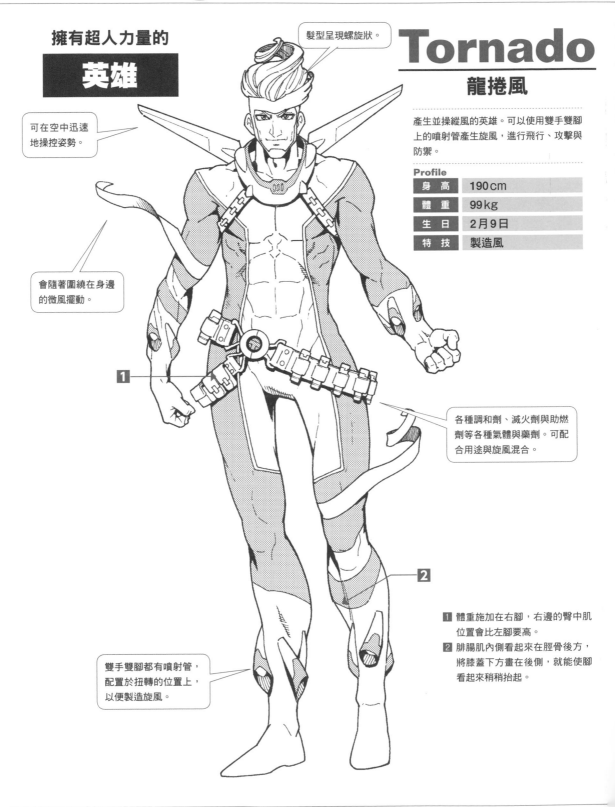

1 各種調和劑、滅火劑與助燃劑等各種氣體與藥劑。可配合用途與旋風混合。

2

1 體重施加在右腳，右邊的臀中肌位置會比左腳要高。

2 腓腸肌內側看起來在脛骨後方，將膝蓋下方畫在後側，就能使腳看起來稍稍抬起。

雙手雙腳都有噴射管，配置於扭轉的位置上，以便製造旋風。

凹凸起伏鮮明的肉體與貼身的緊身衣，美式漫畫風的角色要畫出清晰的肌肉線條，並添上深色的身體陰影，營造氛圍。

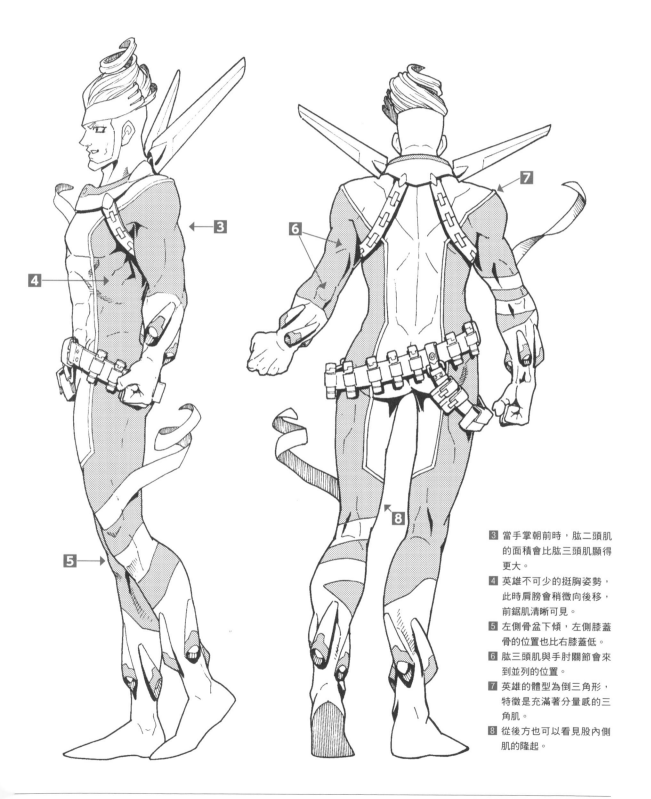

3 當手掌朝前時，肱二頭肌的面積會比肱三頭肌顯得更大。

4 英雄不可少的挺胸姿勢，此時肩膀會稍微向後移，前鋸肌清晰可見。

5 左側骨盆下傾，左側膝蓋骨的位置也比右膝蓋低。

6 肱三頭肌與手肘關節會來到並列的位置。

7 英雄的體型為倒三角形，特徵是充滿著分量感的三角肌。

8 從後方也可以看見股內側肌的隆起。

［動作集］

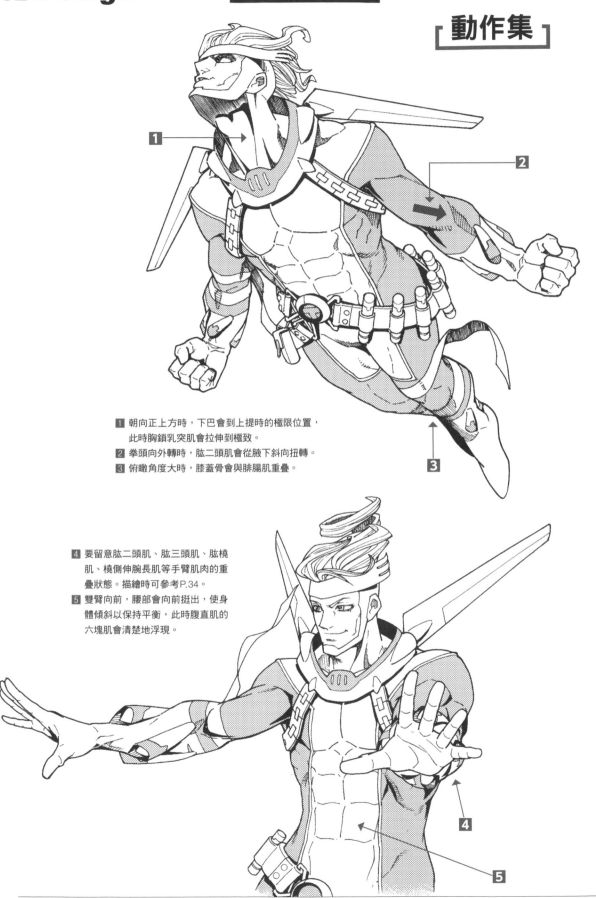

1 朝向正上方時，下巴會到上提時的極限位置，
此時胸鎖乳突肌會拉伸到極致。

2 拳頭向外轉時，肱二頭肌會從腋下斜向扭轉。

3 俯瞰角度大時，膝蓋骨會與腓腸肌重疊。

4 要留意肱二頭肌、肱三頭肌、肱橈
肌、橈側伸腕長肌等手臂肌肉的重
疊狀態。描繪時可參考P.34。

5 雙臂向前，腰部會向前挺出，使身
體傾斜以保持平衡，此時腹直肌的
六塊肌會清楚地浮現。

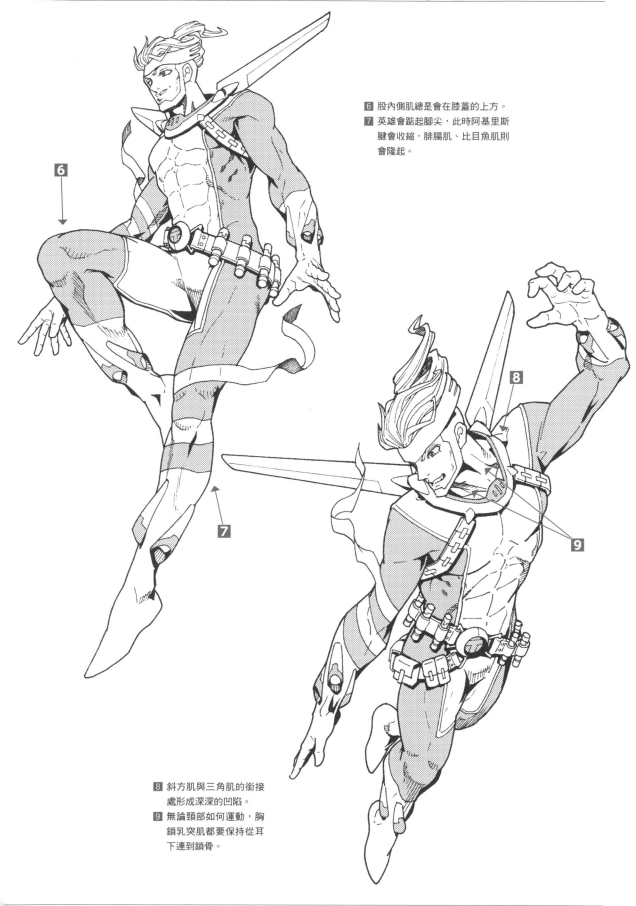

6 股內側肌總是會在膝蓋的上方。

7 英雄會踮起腳尖,此時阿基里斯
腱會收縮,腓腸肌、比目魚肌則
會隆起。

8 斜方肌與三角肌的銜接
處形成深深的凹陷。

9 無論頸部如何運動,胸
鎖乳突肌都要保持從耳
下連到鎖骨。

技壓群雄！氣勢絕倫的

女英雄

Lady Kengo
拳力女神

她是龍捲風的夥伴，是近身戰中無敵不敗的拳擊系力量型戰士。擁有超級肌肉的特殊能力，能夠使出比一般人多上好幾倍的力量。與使用長距離砲的龍捲風是最佳的搭檔。

Profile

身　高	170 cm
體　重	68 kg
生　日	7月30日
特　技	使用手指虎攻擊

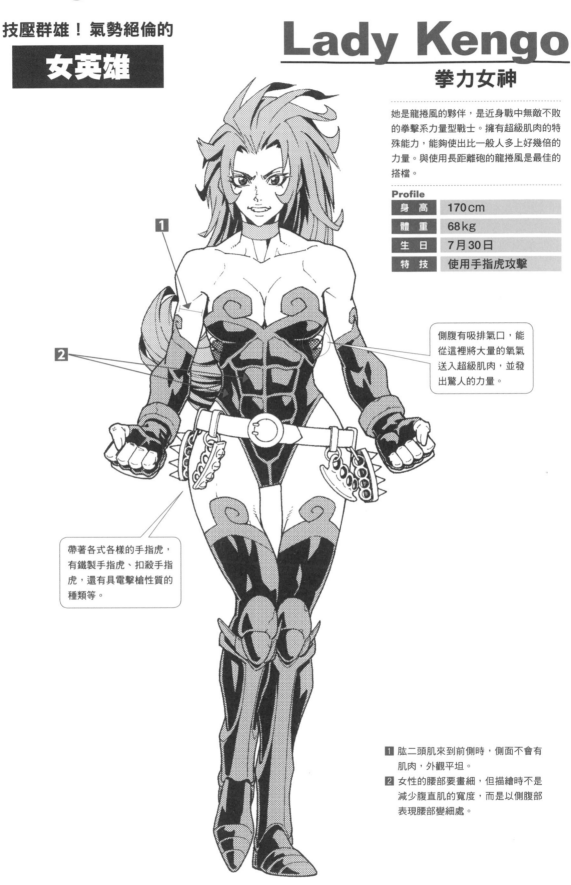

側腹有吸排氣口，能從這裡將大量的氧氣送入超級肌肉，並發出驚人的力量。

帶著各式各樣的手指虎，有鐵製手指虎、扣殺手指虎，還有具電擊槍性質的種類等。

1 肱二頭肌來到前側時，側面不會有肌肉，外觀平坦。

2 女性的腰部要畫細，但描繪時不是減少腹直肌的寬度，而是以側腹部表現腰部變細處。

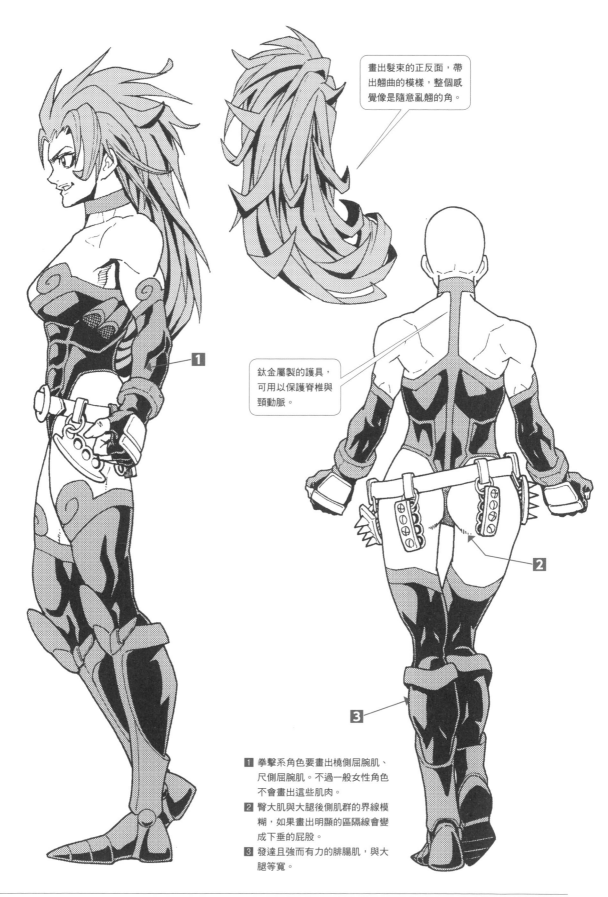

畫出髮束的正反面，帶出翹曲的模樣，整個感覺像是隨意亂翹的角。

鈦金屬製的護具，可用以保護脊椎與頸動脈。

1

2

3

1 拳擊系角色要畫出橈側屈腕肌、尺側屈腕肌。不過一般女性角色不會畫出這些肌肉。

2 臀大肌與大腿後側肌群的界線模糊，如果畫出明顯的區隔線會變成下垂的屁股。

3 發達且強而有力的腓腸肌，與大腿等寬。

動作集

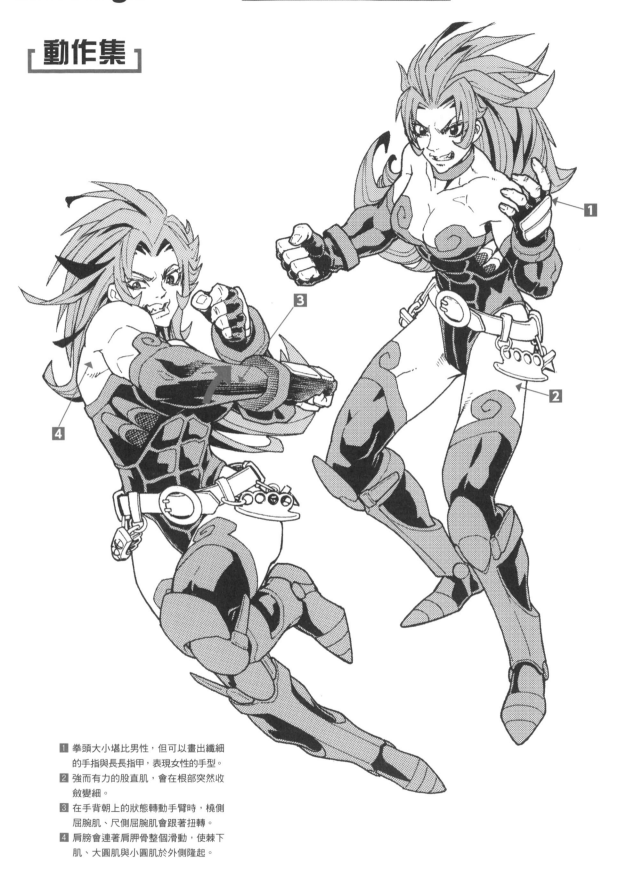

1 拳頭大小堪比男性，但可以畫出纖細的手指與長長指甲，表現女性的手型。
2 強而有力的股直肌，會在根部突然收斂變細。
3 在手背朝上的狀態轉動手臂時，橈側屈腕肌、尺側屈腕肌會跟著扭轉。
4 肩膀會連著肩胛骨整個滑動，使棘下肌、大圓肌與小圓肌於外側隆起。

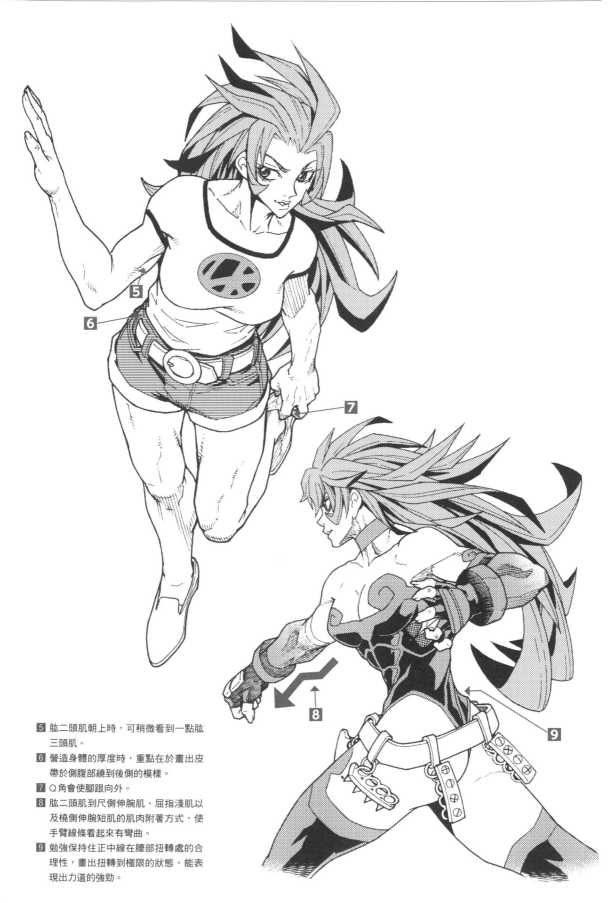

5 肱二頭肌朝上時，可稍微看到一點肱
　三頭肌。

6 營造身體的厚度時，重點在於畫出皮
　帶於側腹部繞到後側的模樣。

7 Q角會使腳跟向外。

8 肱二頭肌到尺側伸腕肌、屈指淺肌以
　及橈側伸腕短肌的肌肉附著方式，使
　手臂線條看起來有彎曲。

9 勉強保持住正中線在腰部扭轉處的合
　理性，畫出扭轉到極限的狀態，能表
　現出力道的強勁。

虎背熊腰的肌肉型

反派

Kiss-met
蛇吻

擁有相當於蛇類頰窩功能的機關，能感測紅外線。

左眼眶有脣形的輪廓，瞇起眼睛時看起來像吻痕。

擁有驚人的力量，即便身軀巨大，依然能以超高速移動。具有能吸附任何地方的壁虎吸盤，以及可感測紅外線的頰窩。

Profile

身 高	3m
體 重	1t
生 日	不明
特 技	驚人力量

1 畫出長長的肱二頭肌、尺側伸腕肌、屈指淺肌、橈側短伸腕肌，呈現有如金剛猩猩般的手臂。

2 腹直肌從大型的胸大肌一路往下漸漸縮小，下半身偏小。

手指、觸手、尾巴具有壁虎的吸盤，能吸附於任何物體。緊緊吸住時，就算用龍捲風的颶風也很難吹下來。

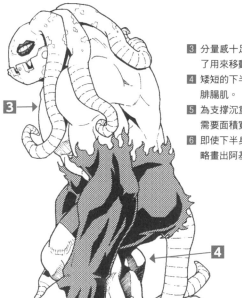

3 分量感十足的胸大肌，是為了用來移動巨大的手臂。

4 矮短的下半身仍具有結實的腓腸肌。

5 為支撐沉重的上半身，因此需要面積寬廣的闊背肌。

6 即使下半身矮短，也不要省略畫出阿基里斯腱。

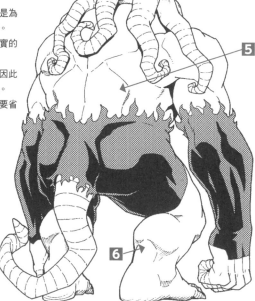

動作集

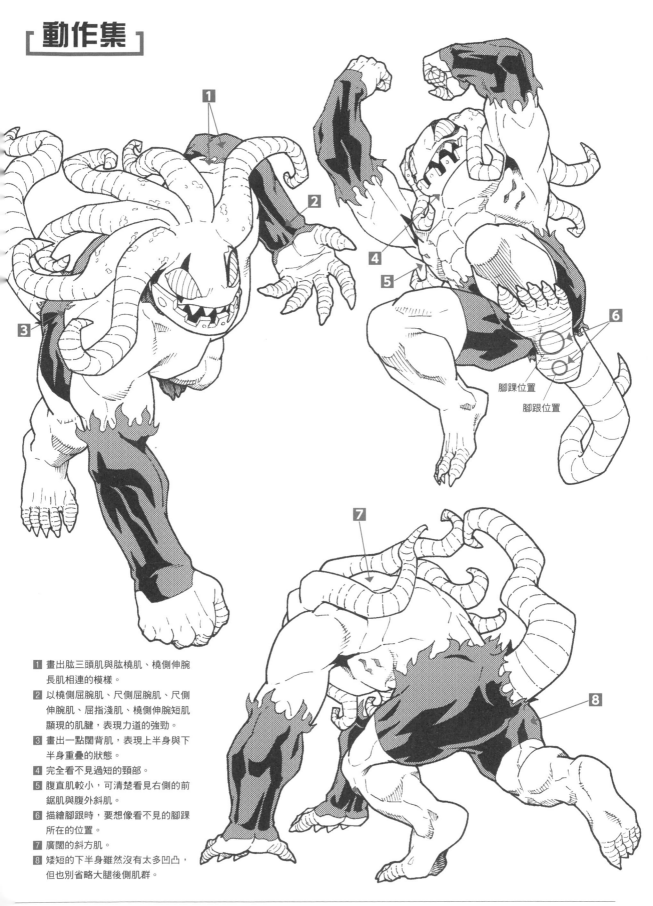

1 畫出肱三頭肌與肱橈肌、橈側伸腕長肌相連的模樣。

2 以橈側屈腕肌、尺側屈腕肌、尺側伸腕肌、屈指淺肌、橈側伸腕短肌顯現的肌腱，表現力道的強勁。

3 畫出一點闊背肌，表現上半身與下半身重疊的狀態。

4 完全看不見過短的頸部。

5 腹直肌較小，可清楚看見右側的前鋸肌與腹外斜肌。

6 描繪腳跟時，要想像看不見的腳踝所在的位置。

7 廣闊的斜方肌。

8 矮短的下半身雖然沒有太多凹凸，但也別省略大腿後側肌群。

腳踝位置

腳跟位置

骨瘦如柴的陰暗型
反派

Dr.Sting
毒針博士

汩汩脈動的右手毒針，手與針早已一體化。

1 2 身形有如木乃伊般，沒有胸大肌、前鋸肌的形狀，肋骨輪廓浮現。
3 側腹肌肉流失到極致。
4 加寬大腿內側的空間，表現極細的大腿。

毒藥研究的第一人。以自己的肉體進行研究，導致身形變得有如殭屍。由於外表細瘦，而被龍捲風等人戲稱為「肉乾」（Jerky）。雖然弱不禁風，但肉體幾乎是不死的狀態；右手有毒針。

Profile

身　高	196cm
體　重	65kg
生　日	11月2日
特　技	人體實驗

認為所有人類都是他的實驗動物，曾多次利用都市的人們進行大規模的毒藥實驗。

5 駝背，使斜方肌呈現隆起的狀態，但這裡隆起的不是肌肉而是骨頭。下巴也因為駝背而向前凸出。
6 勉強留下一點股直肌。
7 駝背的反作用力，導致使骨盆往前傾。

8 頸部因駝背而向前凸出，失去高度的頭部看起來就像長在肩膀前側。
9 背肌沒有肌肉的凹凸線條，但有清楚浮現的後上髂棘。

［動作集］

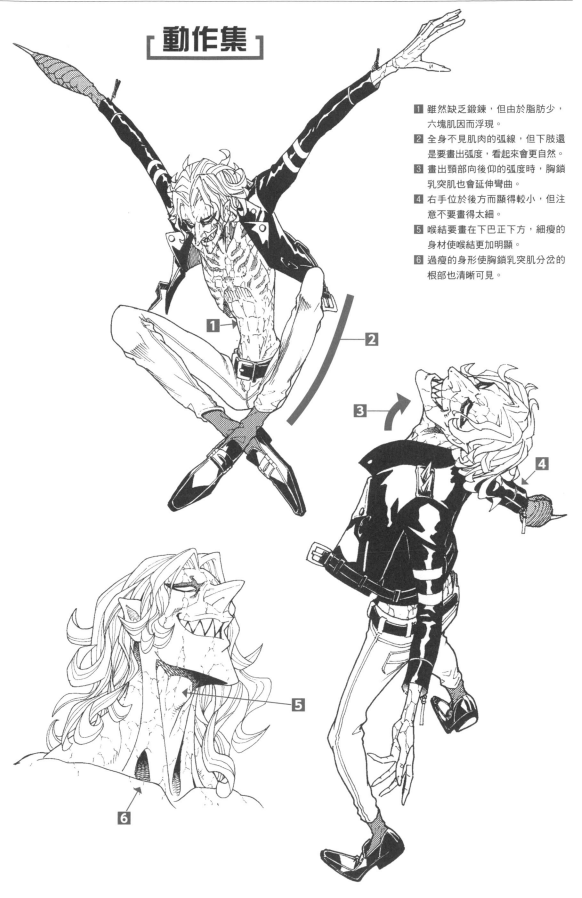

1. 雖然缺乏鍛鍊，但由於脂肪少，六塊肌因而浮現。
2. 全身不見肌肉的弧線，但下肢還是要畫出弧度，看起來會更自然。
3. 畫出頸部向後仰的弧度時，胸鎖乳突肌也會延伸彎曲。
4. 右手位於後方而顯得較小，但注意不要畫得太細。
5. 喉結要畫在下巴正下方，細瘦的身材使喉結更加明顯。
6. 過瘦的身形使胸鎖乳突肌分岔的根部也清晰可見。

上半身肌肉發達的

非人生物

Scissor Fang
剪刀手利爪

獸型＆多臂的角色。擁有可以咬斷任何東西的銳利牙齒，以及金剛猩猩×熊的10倍超強攻擊力，體毛就連飛彈的攻擊都能夠抵擋。

Profile

身　高	2m 20cm
體　重	500kg
生　日	不明
特　技	利牙攻擊

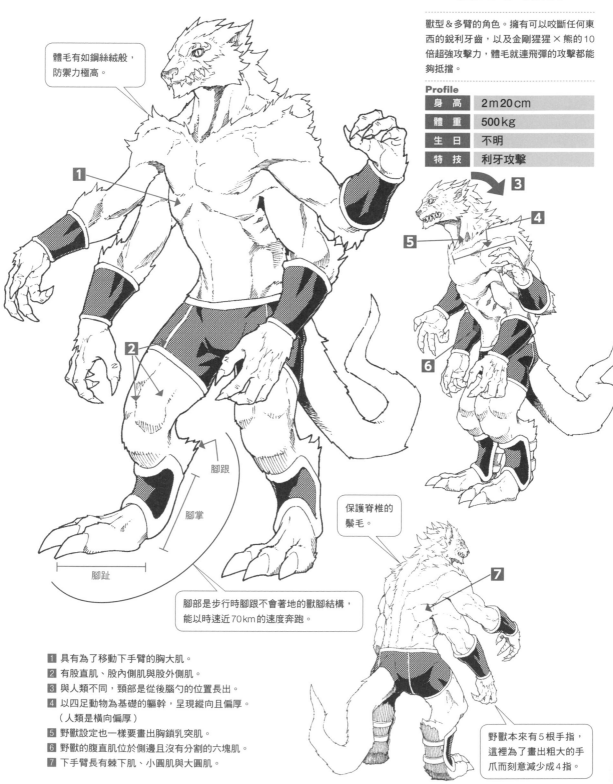

體毛有如鋼絲絨般，防禦力極高。

1

2

腳跟

腳掌

腳趾

3

4

5

6

保護脊椎的鬃毛。

7

腳部是步行時腳跟不會著地的獸腳結構，能以時速近70km的速度奔跑。

1 具有為了移動下手臂的胸大肌。
2 有股直肌、股內側肌與股外側肌。
3 與人類不同，頸部是從後腦勺的位置長出。
4 以四足動物為基礎的軀幹，呈現縱向且偏厚。
　（人類是橫向偏厚）
5 野獸設定也一樣要畫出胸鎖乳突肌。
6 野獸的腹直肌位於側邊且沒有分割的六塊肌。
7 下手臂長有棘下肌、小圓肌與大圓肌。

野獸本來有5根手指，這裡為了畫出粗大的手爪而刻意減少成4指。

動作集

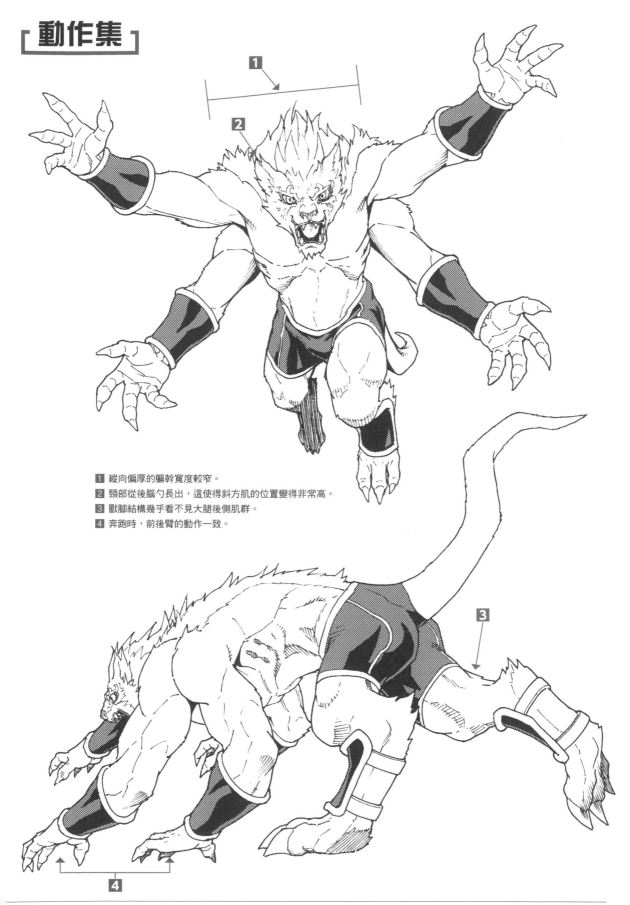

1 縱向偏厚的軀幹寬度較窄。
2 頸部從後腦勺長出，這使得斜方肌的位置變得非常高。
3 獸腳結構幾乎看不見大腿後側肌群。
4 奔跑時，前後臂的動作一致。

03 Design | BL、TL漫畫風 角色設計圖

身材體格結實的
主角

Hayato Saijo
西条 隼人

冷漠寡言的個性常遭旁人誤解，只會對自己認可的對象偶爾吐露真實心聲。然而也有喝不下黑咖啡這類可愛的一面。

Profile

身 高	177cm
體 重	64kg
生 日	11月18日
特 技	製作獨創雞尾酒

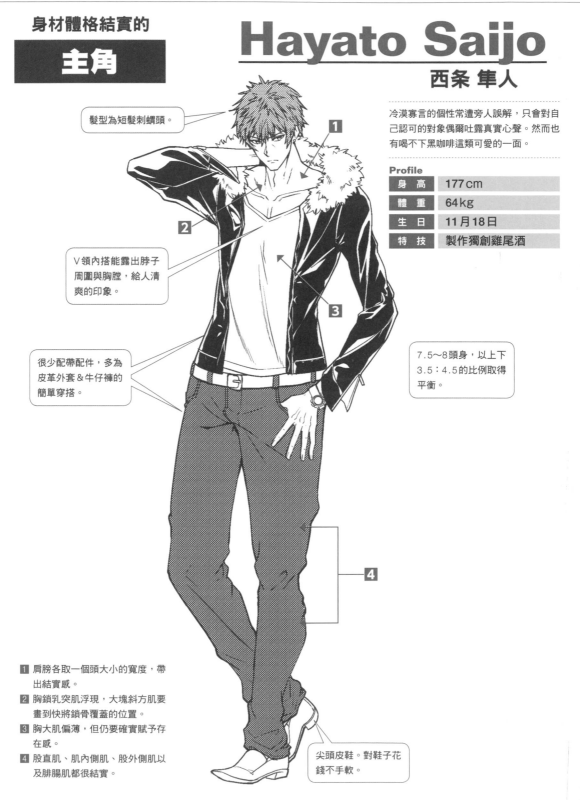

髮型為短髮刺蝟頭。

1

2

V領內搭能露出脖子周圍與胸膛，給人清爽的印象。

3

很少配帶配件，多為皮革外套&牛仔褲的簡單穿搭。

7.5～8頭身，以上下3.5：4.5的比例取得平衡。

4

尖頭皮鞋。對鞋子花錢不手軟。

1 肩膀各取一個頭大小的寬度，帶出結實感。
2 胸鎖乳突肌浮現，大塊斜方肌要畫到快將鎖骨覆蓋的位置。
3 胸大肌偏薄，但仍要確實賦予存在感。
4 股直肌、肌內側肌、股外側肌以及腓腸肌都很結實。

BL、TL風格的作品，描繪的是真實身材，要確實畫出男性與女性的身體特徵。男性依不同角色畫出肌肉，女性則要畫出曲線與肉感等來強調女人味。

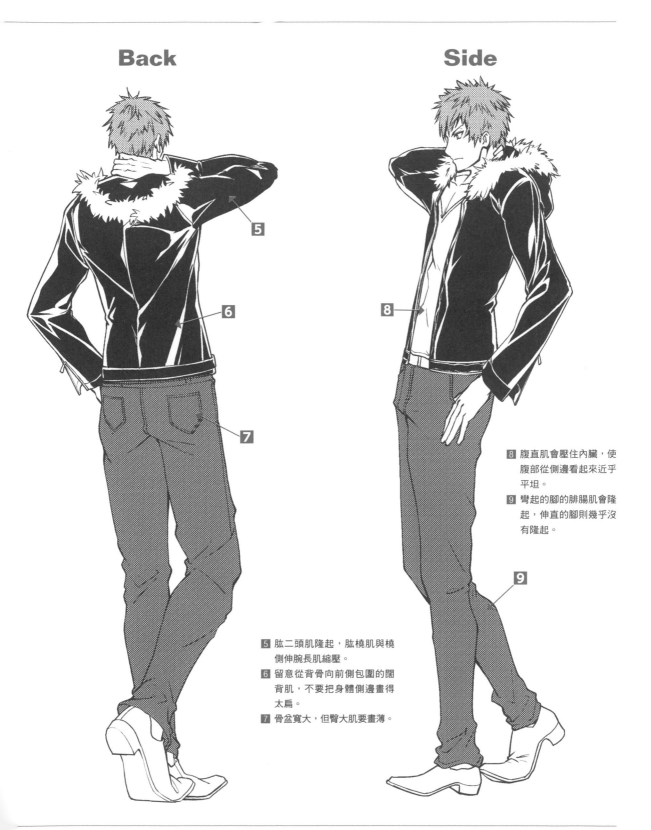

Back

Side

5

6

7

8

8 腹直肌會壓住內臟，使腹部從側邊看起來近乎平坦。

9 彎起的腳的腓腸肌會隆起，伸直的腳則幾乎沒有隆起。

9

5 肱二頭肌隆起，肱橈肌與橈側伸腕長肌縮壓。

6 留意從背骨向前側包圍的闊背肌，不要把身體側邊畫得太扁。

7 骨盆寬大，但臀大肌要畫薄。

動作集

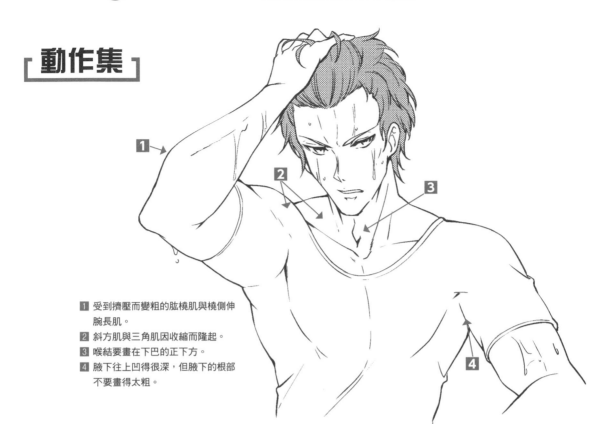

1 受到擠壓而變粗的肱橈肌與橈側伸
　腕長肌。
2 斜方肌與三角肌因收縮而隆起。
3 喉結要畫在下巴的正下方。
4 腋下往上凹得很深，但腋下的根部
　不要畫得太粗。

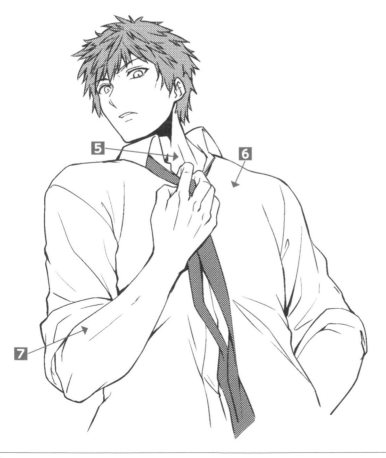

5 胸鎖乳突肌會從下巴兩端連到
　鎖骨的中央處。
6 從衣服表面就能感受到厚實的
　胸大肌。
7 畫出肱橈肌與橈側伸腕長肌從
　手肘向手腕方向擠壓的模樣。

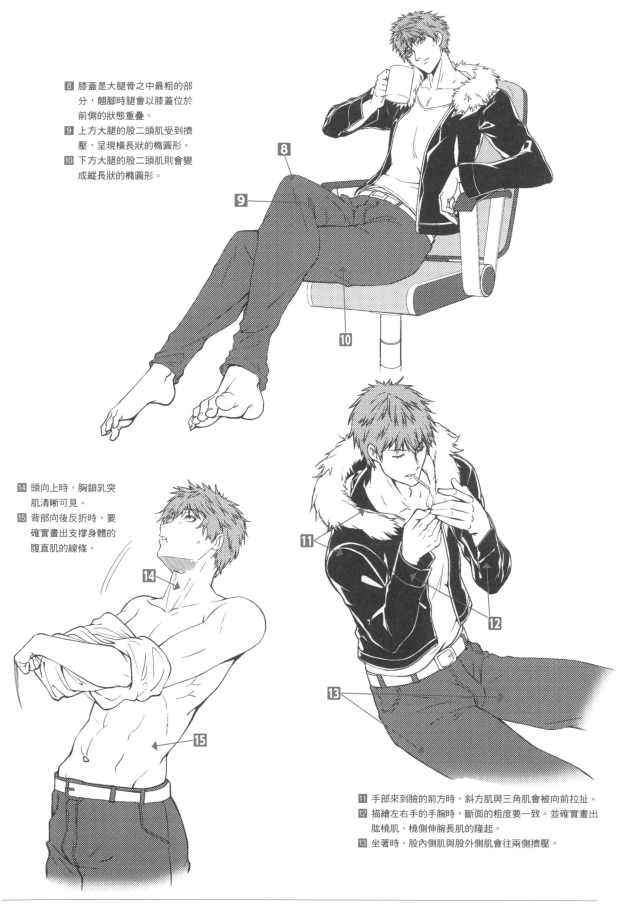

8 膝蓋是大腿骨之中最粗的部分，翹腳時腿會以膝蓋位於前側的狀態重疊。

9 上方大腿的股二頭肌受到擠壓，呈現橫長狀的橢圓形。

10 下方大腿的股二頭肌則會變成縱長狀的橢圓形。

14 頭向上時，胸鎖乳突肌清晰可見。

15 背部向後反折時，要確實畫出支撐身體的腹直肌的線條。

11 手部來到臉的前方時，斜方肌與三角肌會被向前拉扯。

12 描繪左右手的手腕時，斷面的粗度要一致。並確實畫出肱橈肌、橈側伸腕長肌的隆起。

13 坐著時，股內側肌與股外側肌會往兩側擠壓。

BL、TL漫畫風

纖細可愛的

男孩子

Sora Suzaki
洲崎 宙

蓬鬆的細軟髮。

體型近似少女，但由於皮下脂肪少，體型顯得修長。整潔的服裝與髮型帶出富家美少年的氣質。

大企業家族出身，家族與政界也有很深的關係。在家中三兄弟裡排行老么，國中2年級。個性率真且容易與人親近。

Profile

身 高	158cm
體 重	40kg
生 日	3月5日
特 技	製作點心

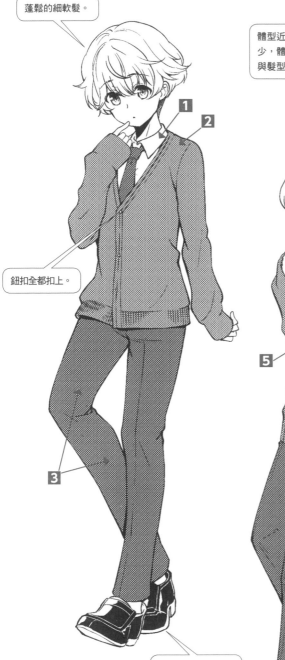

1

2

鈕扣全都扣上。

3

Side

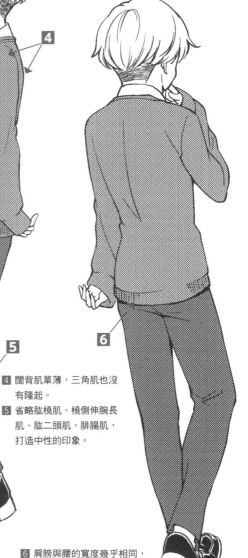

4

5

5

Back

6

1 斜方肌單薄，寬度偏窄。
2 肩膀則取約半顆頭的寬度，不要畫得太寬。
3 以和緩的輪廓表現隱約可見的股直肌、腓腸肌。

不穿布鞋，而是以樂福鞋營造有錢人家的感覺。

4 闊背肌單薄，三角肌也沒有隆起。
5 省略肱橈肌、橈側伸腕長肌、肱二頭肌、腓腸肌，打造中性的印象。

6 肩膀與腰的寬度幾乎相同，畫出小而扁平的臀大肌。

動作集

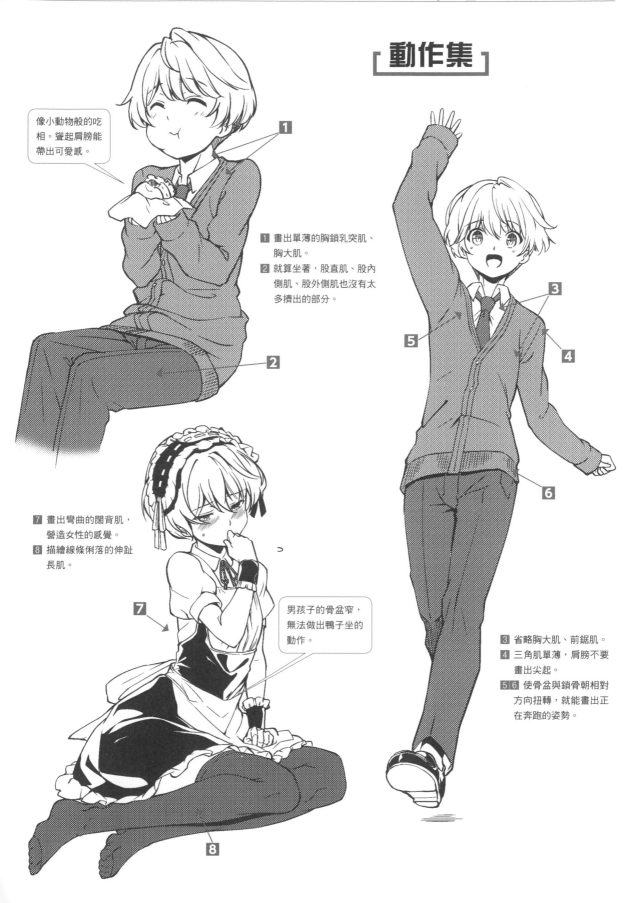

像小動物般的吃相。聳起肩膀能帶出可愛感。

1

1 畫出單薄的胸鎖乳突肌、胸大肌。
2 就算坐著，股直肌、股內側肌、股外側肌也沒有太多擠出的部分。

2

3

4

5

6

7 畫出彎曲的闊背肌，營造女性的感覺。
8 描繪線條俐落的伸趾長肌。

7

男孩子的骨盆窄，無法做出鴨子坐的動作。

8

3 省略胸大肌、前鋸肌。
4 三角肌單薄，肩膀不要畫出尖起。
5 6 使骨盆與鎖骨朝相對方向扭轉，就能畫出正在奔跑的姿勢。

英倫風白髮熟齡的
紳士

Junji·B·Tokishima
富貴島·B·純史

額頭若畫出橫向皺紋會有大叔感，在這裡稍作省略。

擁有四分之一英國血統的日本人，在英國擁有一棟由古城堡改建成的莊園別墅。性格穩重，但又有些愛開玩笑，是讓人無法討厭的人物。

Profile

身　高	187 cm
體　重	76 kg
生　日	6 月 29 日
特　技	高爾夫

1 法令紋絕對 NG！應該在鼻翼到嘴角處添上凹陷的陰影。

2 斜方肌有些縮減，肩膀形成斜肩。身形較青年更寬闊。

3 4 肱二頭肌、股直肌、股外側肌、股內側肌等手腳肌肉的凹凸變得較不明顯。

畫出挺拔的背肌，以免變成腹部凸出的爺爺體型。

1

2

3

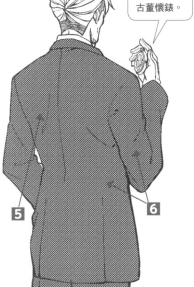

Back

十分寶貝的古董懷錶。

Side

7

8

9

4

穿著高級雙排扣西裝外套，有如英國紳士。

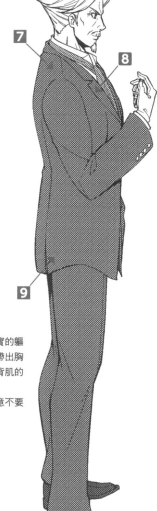

5

6

7 8 畫出厚實的軀幹側面，帶出胸大肌與闊背肌的分量感。

9 臀大肌注意不要太厚。

5 不要太過強調三角肌。

6 減少闊背肌與肱三頭肌的肌肉量，以和緩的線條表現。

［動作集］

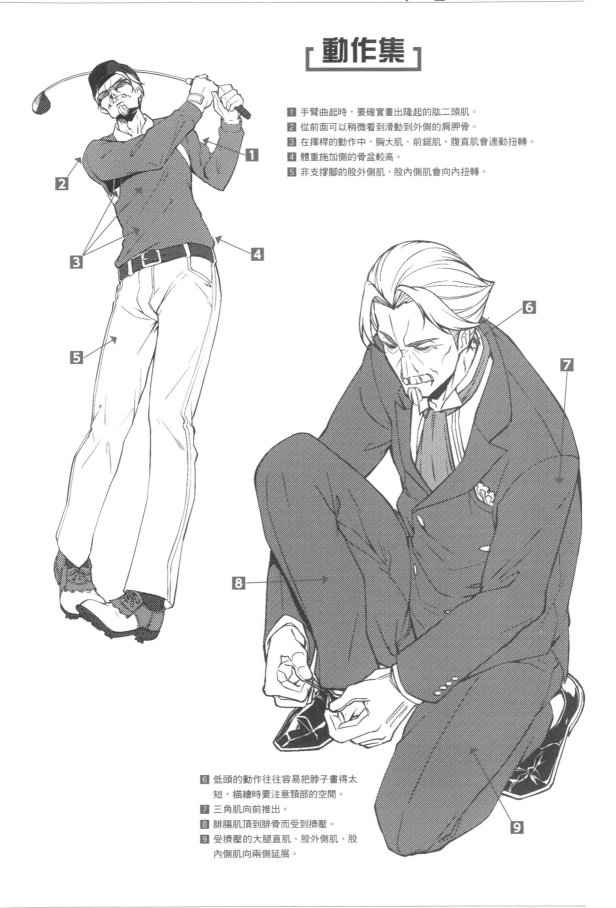

1 手臂曲起時，要確實畫出隆起的肱二頭肌。
2 從前面可以稍微看到滑動到外側的肩胛骨。
3 在揮桿的動作中，胸大肌、前鋸肌、腹直肌會連動扭轉。
4 體重施加側的骨盆較高。
5 非支撐腳的股外側肌、股內側肌會向內扭轉。

6 低頭的動作往往容易把脖子畫得太短，描繪時要注意頸部的空間。
7 三角肌向前推出。
8 腓腸肌頂到腓骨而受到擠壓。
9 受擠壓的大腿直肌、股外側肌、股內側肌向兩側延展。

性感可愛型
女孩

Aya Kirishima
桐島 綾

性感又浮誇的衣著搭配,打造近乎裸露的穿衣風格。喜歡大而華麗的飾品。

非常喜歡華麗的事物。對自己的身材比例有絕對的自信,興趣是將穿搭或網美照上傳到 IG 等社群媒體。擁有數萬追蹤者,是位魅力十足的女高中生。

Profile	
身　高	165 cm
體　重	祕密
生　日	8月3日
特　技	尋找好拍照的景點

手上配戴著手環與大腸髮圈等。

看起來像內衣的泳衣。

Back

Side

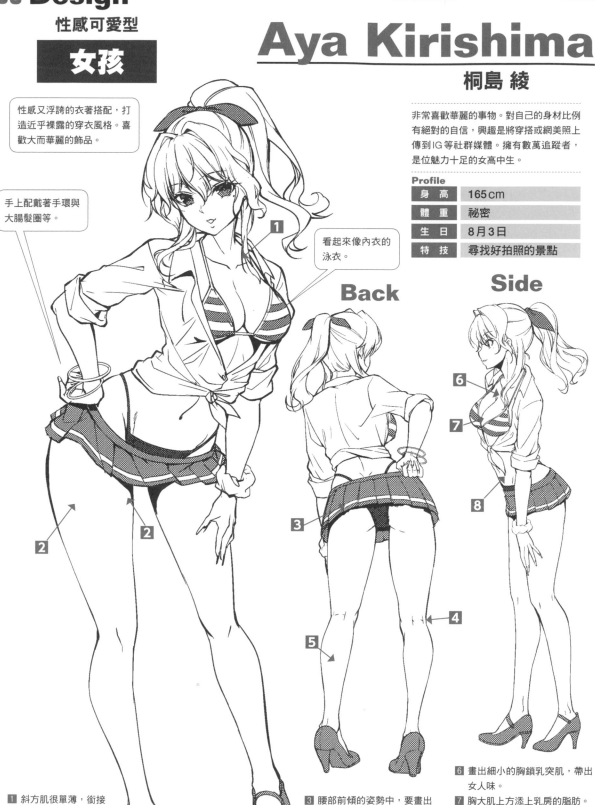

1 斜方肌很單薄,銜接處看起來有些凹陷。
2 畫出凹凸平緩的恥骨肌、內收大肌、大腿直肌、股外側肌、股內側肌。

3 腰部前傾的姿勢中,要畫出又大又圓的臀大肌。
4 大腿後側肌群的韌帶,會在膝蓋後方形成 H 型的凹陷。
5 穿著跟鞋會使腳跟上抬,此時要強調比目魚肌。

6 畫出細小的胸鎖乳突肌,帶出女人味。
7 胸大肌上方添上乳房的脂肪。
8 腹直肌的位置不要畫出肌肉,而是以皮下脂肪的凹陷所形成的和緩曲線,來表現腹部周圍的狀態。

［動作集］

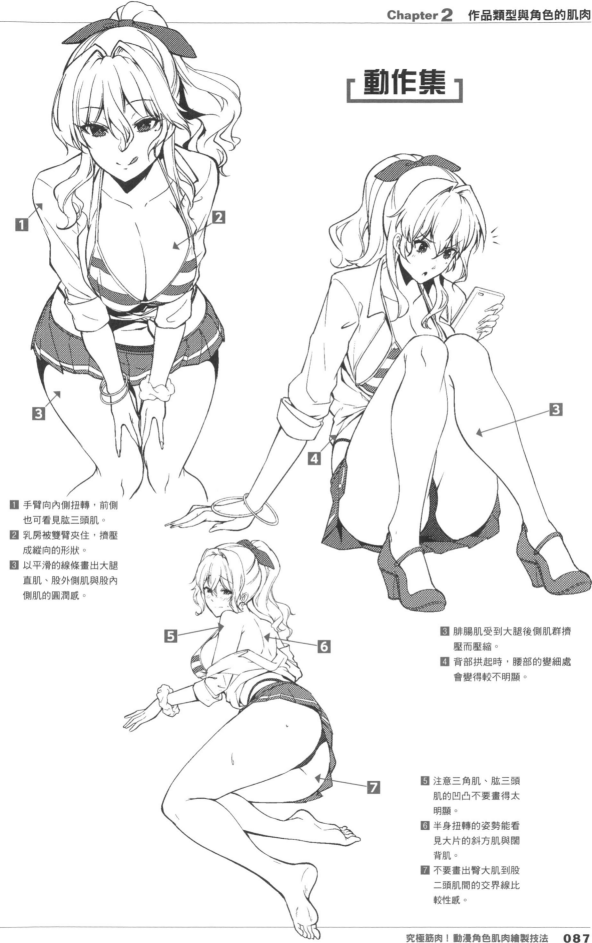

1 手臂向內側扭轉，前側也可看見肱三頭肌。

2 乳房被雙臂夾住，擠壓成縱向的形狀。

3 以平滑的線條畫出大腿直肌、股外側肌與股內側肌的圓潤感。

3 腓腸肌受到大腿後側肌群擠壓而壓縮。

4 背部拱起時，腰部的變細處會變得較不明顯。

5 注意三角肌、肱三頭肌的凹凸不要畫得太明顯。

6 半身扭轉的姿勢能看見大片的斜方肌與闊背肌。

7 不要畫出臀大肌到股二頭肌間的交界線比較性感。

04 Design | 少年漫畫風 角色設計圖

正值成長期的 **主角**

自己挑染了瀏海與後面的頭髮。

右耳帶著純銀的耳環。

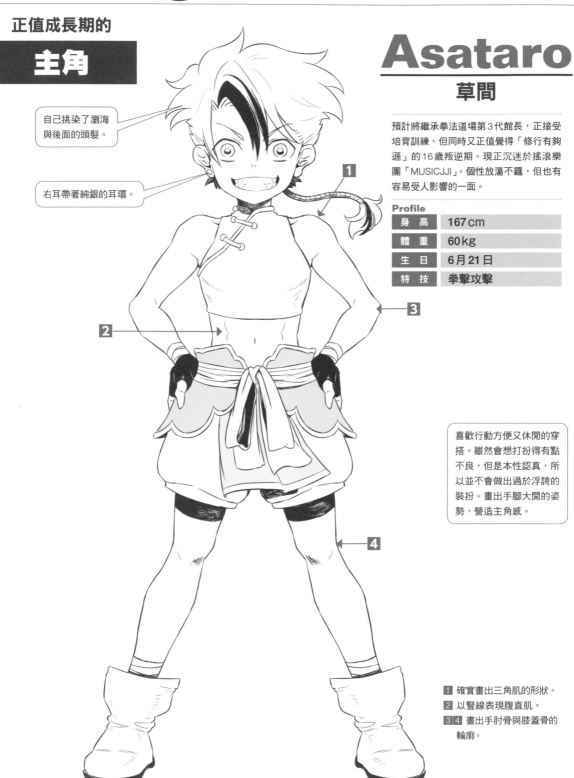

Asataro
草間

預計將繼承拳法道場第3代館長，正接受培育訓練、但同時又正值覺得「修行有夠遜」的16歲叛逆期。現正沉迷於搖滾樂團「MUSICJJI」。個性放蕩不羈，但也有容易受人影響的一面。

Profile

身 高	167cm
體 重	60kg
生 日	6月21日
特 技	拳擊攻擊

喜歡行動方便又休閒的穿搭。雖然會想打扮得有點不良，但是本性認真，所以並不會做出過於浮誇的裝扮。畫出手腳大開的姿勢，營造主角感。

1 確實畫出三角肌的形狀。
2 以豎線表現腹直肌。
3 4 畫出手肘骨與膝蓋骨的輪廓。

少年漫要畫出人物的躍動感。比起畫得真實，傳達角色的魅力更為重要。肌肉的表現上，通常會畫出表面肌肉的輪廓，不太會描繪內部肌肉的線條。

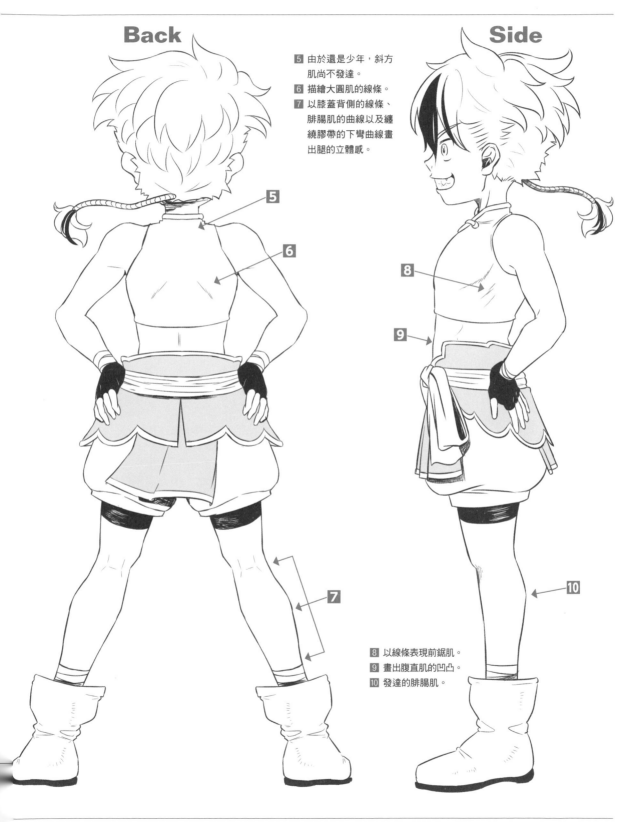

Back

Side

5 由於還是少年，斜方肌尚不發達。
6 描繪大圓肌的線條。
7 以膝蓋背側的線條、腓腸肌的曲線以及纏繞膠帶的下彎曲線畫出腿的立體感。

8 以線條表現前鋸肌。
9 畫出腹直肌的凹凸。
10 發達的腓腸肌。

動作集

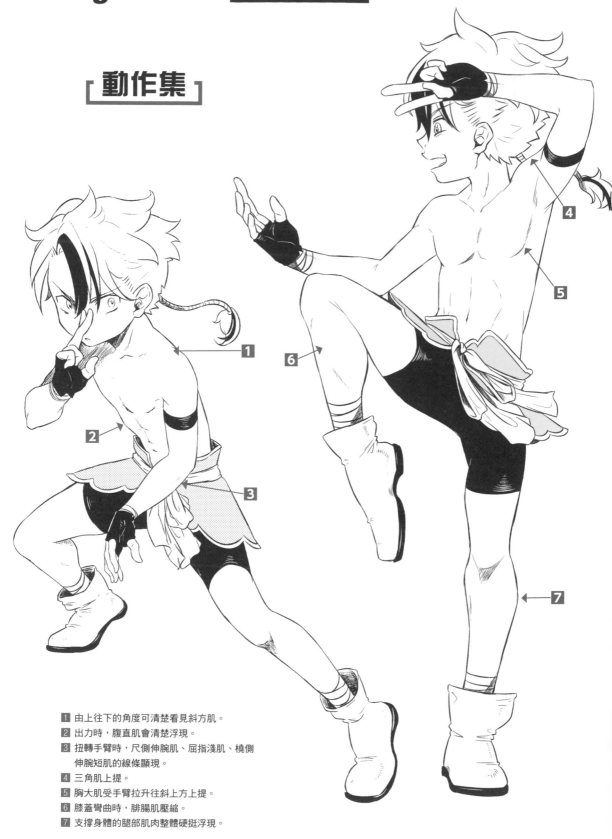

1 由上往下的角度可清楚看見斜方肌。
2 出力時，腹直肌會清楚浮現。
3 扭轉手臂時，尺側伸腕肌、屈指淺肌、橈側
　伸腕短肌的線條顯現。
4 三角肌上提。
5 胸大肌受手臂拉升往斜上方上提。
6 膝蓋彎曲時，腓腸肌壓縮。
7 支撐身體的腿部肌肉整體硬挺浮現。

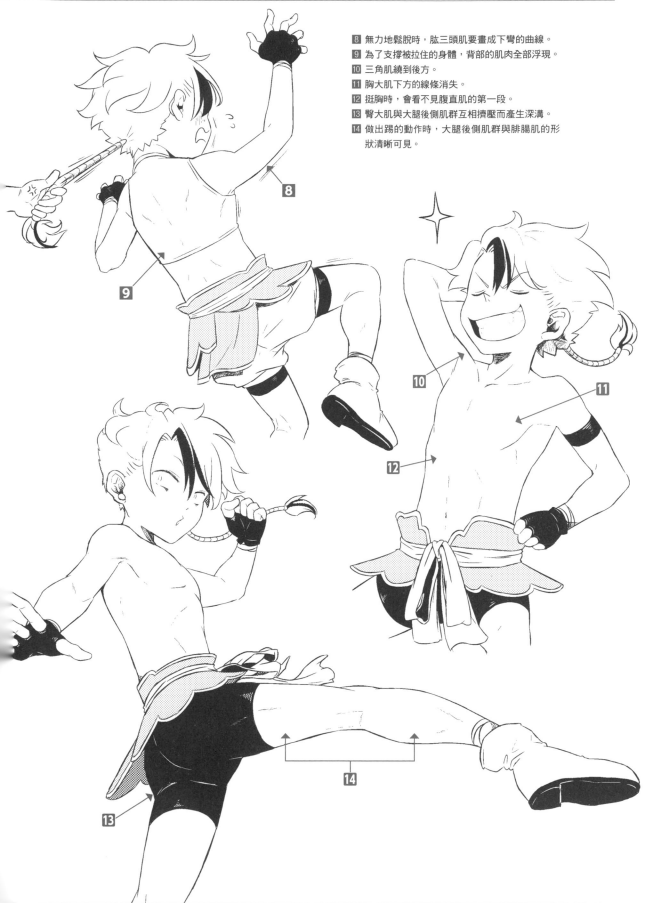

8 無力地鬆脫時，肱三頭肌要畫成下彎的曲線。

9 為了支撐被拉住的身體，背部的肌肉全部浮現。

10 三角肌繞到後方。

11 胸大肌下方的線條消失。

12 挺胸時，會看不見腹直肌的第一段。

13 臀大肌與大腿後側肌群互相擠壓而產生深溝。

14 做出踢的動作時，大腿後側肌群與腓腸肌的形
狀清晰可見。

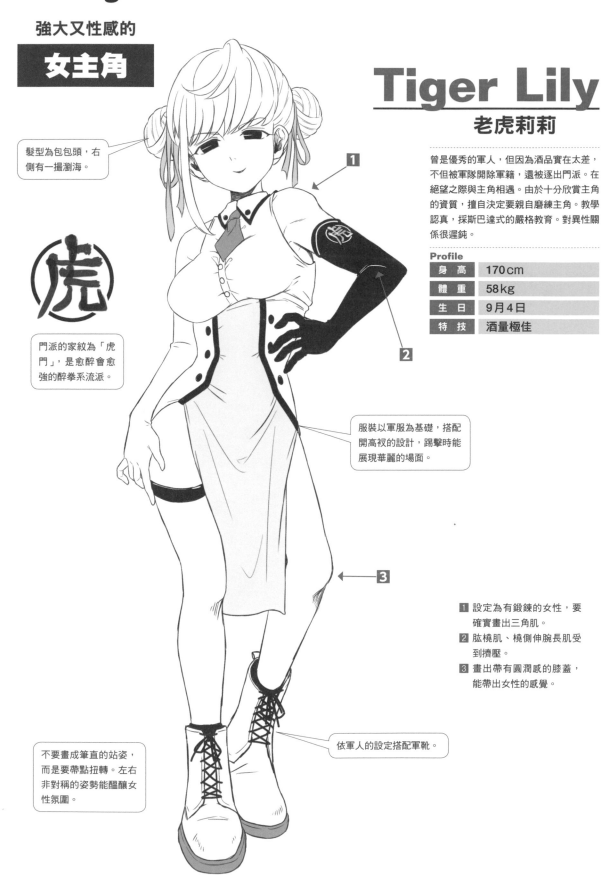

強大又性感的

女主角

Tiger Lily
老虎莉莉

髮型為包包頭，右側有一撮瀏海。

曾是優秀的軍人，但因為酒品實在太差，不但被軍隊開除軍籍，還被逐出門派。在絕望之際與主角相遇。由於十分欣賞主角的資質，擅自決定要親自磨練主角。教學認真，採斯巴達式的嚴格教育。對異性關係很遲鈍。

Profile

身　高	170cm
體　重	58kg
生　日	9月4日
特　技	酒量極佳

門派的家紋為「虎門」，是愈醉會愈強的醉拳系流派。

服裝以軍服為基礎，搭配開高衩的設計，踢擊時能展現華麗的場面。

1 設定為有鍛鍊的女性，要確實畫出三角肌。
2 肱橈肌、橈側伸腕長肌受到擠壓。
3 畫出帶有圓潤感的膝蓋，能帶出女性的感覺。

依軍人的設定搭配軍靴。

不要畫成筆直的站姿，而是要帶點扭轉。左右非對稱的姿勢能醞釀女性氛圍。

Back # Side

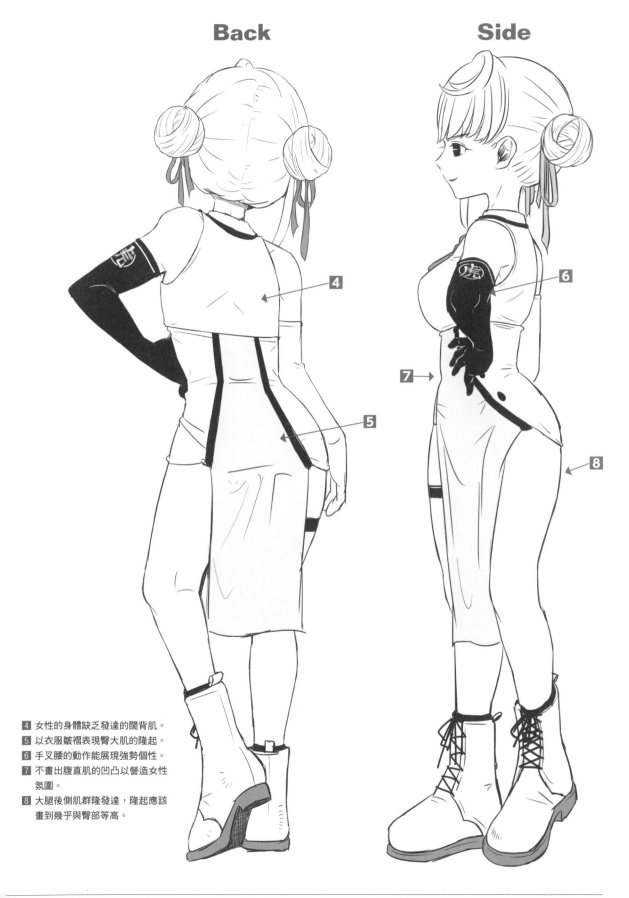

4 女性的身體缺乏發達的闊背肌。

5 以衣服皺褶表現臀大肌的隆起。

6 手叉腰的動作能展現強勢個性。

7 不畫出腹直肌的凹凸以營造女性
　氛圍。

8 大腿後側肌群隆發達，隆起應該
　畫到幾乎與臀部等高。

動作集

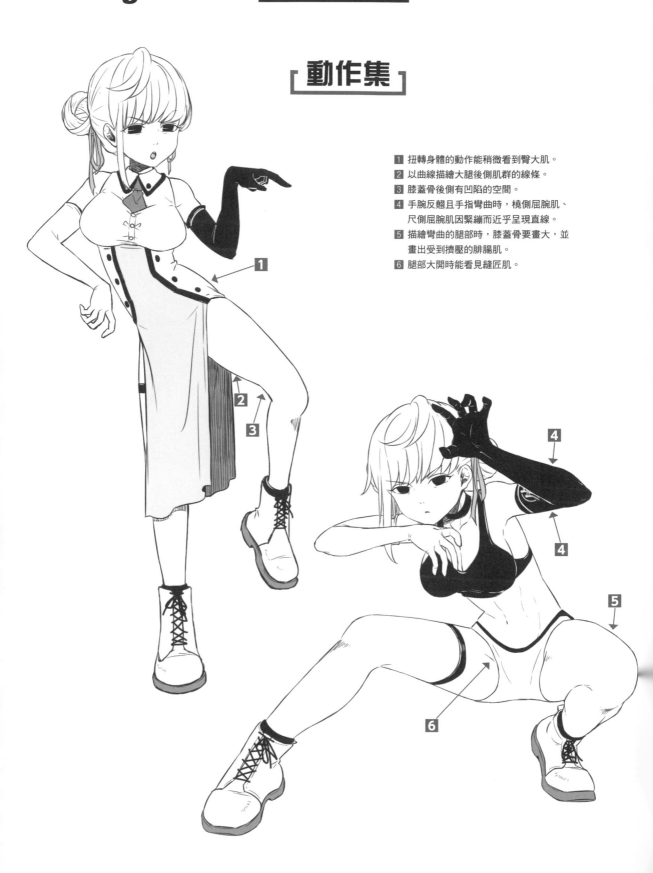

1 扭轉身體的動作能稍微看到臀大肌。

2 以曲線描繪大腿後側肌群的線條。

3 膝蓋骨後側有凹陷的空間。

4 手腕反翹且手指彎曲時，橈側屈腕肌、尺側屈腕肌因緊繃而近乎呈現直線。

5 描繪彎曲的腿部時，膝蓋骨要畫大，並畫出受到擠壓的腓腸肌。

6 腿部大開時能看見縫匠肌。

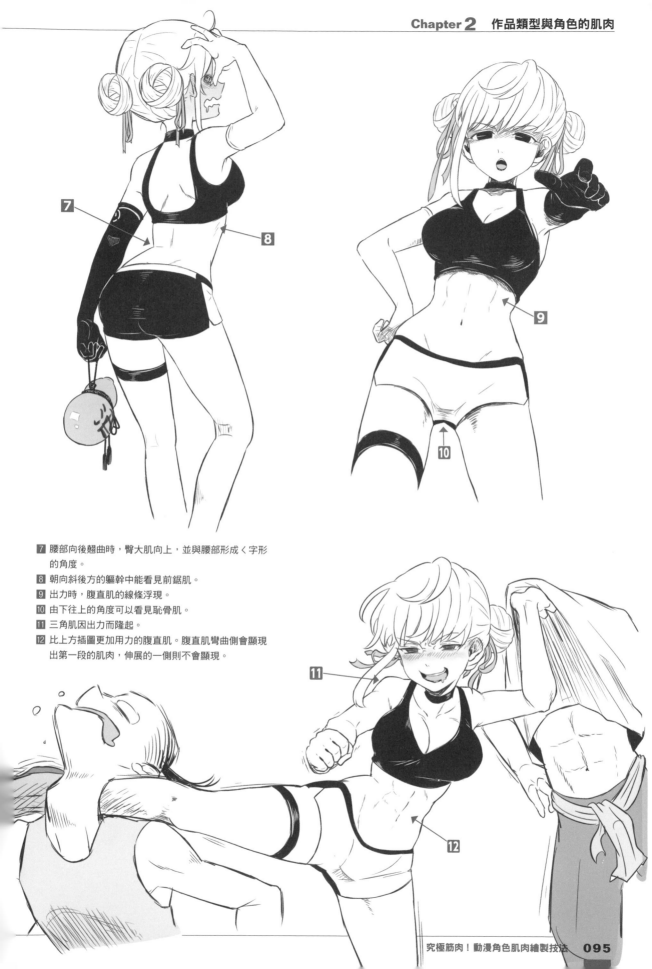

7 腰部向後翹曲時，臀大肌向上，並與腰部形成〈字形的角度。

8 朝向斜後方的軀幹中能看見前鋸肌。

9 出力時，腹直肌的線條浮現。

10 由下往上的角度可以看見恥骨肌。

11 三角肌因出力而隆起。

12 比上方插圖更加用力的腹直肌。腹直肌彎曲側會顯現出第一段的肌肉，伸展的一側則不會顯現。

寶刀未老的
老兵

Pinyin/Ji-chan
拼音（老師）／爺爺

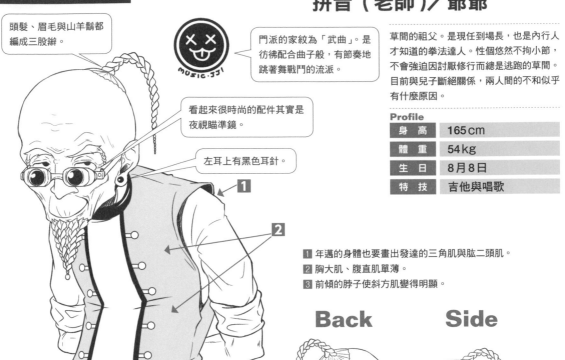

頭髮、眉毛與山羊鬍都編成三股辮。

門派的家紋為「武曲」。是彷彿配合曲子般，有節奏地跳著舞戰鬥的流派。

看起來很時尚的配件其實是夜視瞄準鏡。

左耳上有黑色耳針。

1

2

草間的祖父。是現任到場長，也是內行人才知道的拳法達人。性個悠然不拘小節，不會強迫因討厭修行而總是逃跑的草間。目前與兒子斷絕關係，兩人間的不和似乎有什麼原因。

Profile

身 高	165 cm
體 重	54 kg
生 日	8月8日
特 技	吉他與唱歌

1 年邁的身體也要畫出發達的三角肌與肱二頭肌。
2 胸大肌、腹直肌單薄。
3 前傾的脖子使斜方肌變得明顯。

Back　　Side

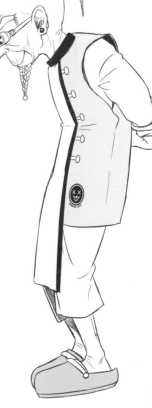

3

達人的偏好，非常喜歡穿著卡Ｘ馳的休閒鞋，活動性佳又具機能性。

動作集

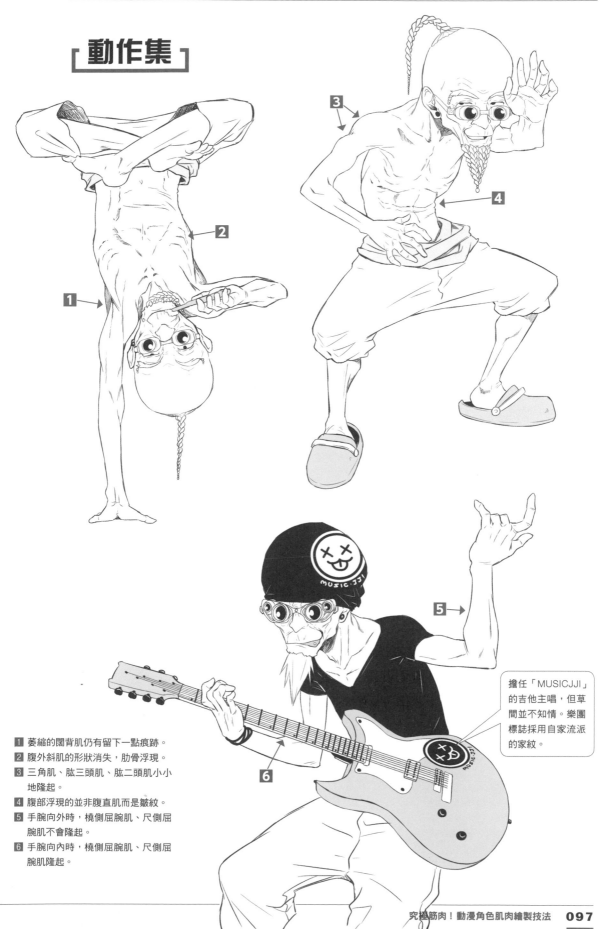

擔任「MUSICJJI」的吉他主唱，但草間並不知情。樂團標誌採用自家流派的家紋。

1 萎縮的闊背肌仍有留下一點痕跡。

2 腹外斜肌的形狀消失，肋骨浮現。

3 三角肌、肱三頭肌、肱二頭肌小小地隆起。

4 腹部浮現的並非腹直肌而是皺紋。

5 手腕向外時，橈側屈腕肌、尺側屈腕肌不會隆起。

6 手腕向內時，橈側屈腕肌、尺側屈腕肌隆起。

行動敏捷的
胖子

仔細保養的滑順頭髮。

Tonton
多多

草間的童年玩伴，是透過加盟急速擴張的中國餐廳「喜喜」的社長兒子。性格溫柔穩重但很擅長武術，是腦袋靈活的超級菁英。很會做料理，拿手菜是咖哩。

Profile

身 高	162 cm
體 重	105 kg
生 日	1月3日
特 技	料理

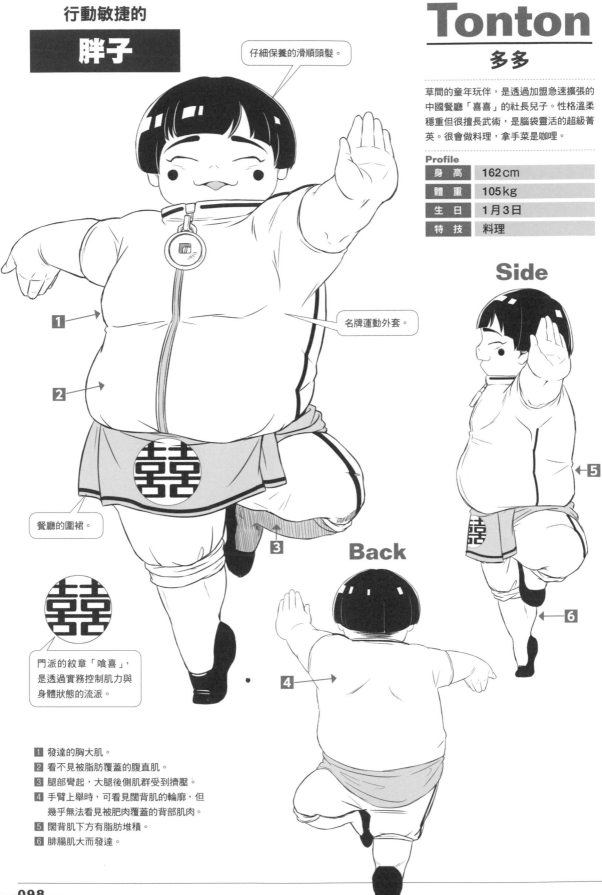

名牌運動外套。

餐廳的圍裙。

Side

Back

門派的紋章「嗆喜」，是透過實務控制肌力與身體狀態的流派。

1 發達的胸大肌。
2 看不見被脂肪覆蓋的腹直肌。
3 腿部彎起，大腿後側肌群受到擠壓。
4 手臂上舉時，可看見闊背肌的輪廓，但幾乎無法看見被肥肉覆蓋的背部肌肉。
5 闊背肌下方有脂肪堆積。
6 腓腸肌大而發達。

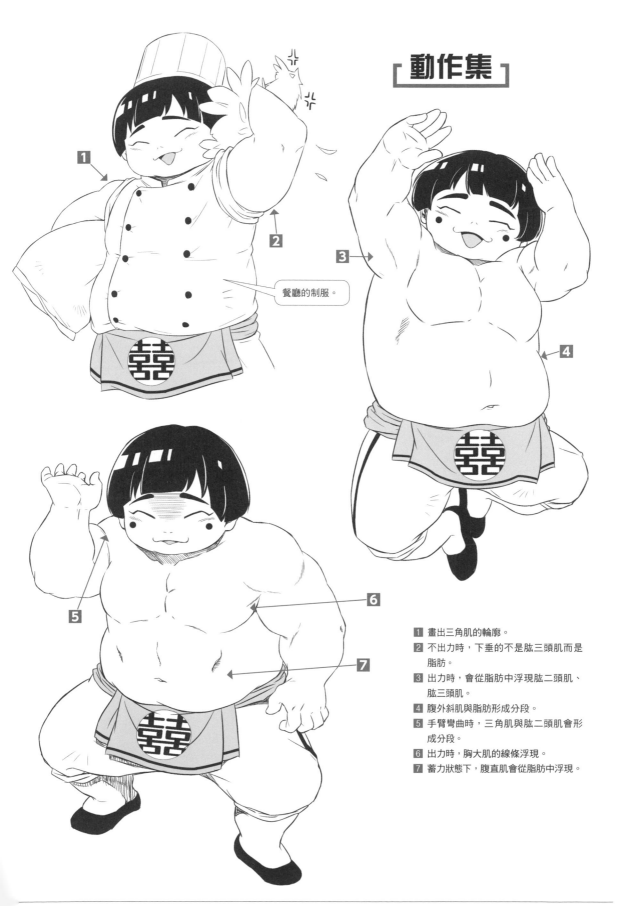

動作集

餐廳的制服。

1. 畫出三角肌的輪廓。
2. 不出力時,下垂的不是肱三頭肌而是脂肪。
3. 出力時,會從脂肪中浮現肱二頭肌、肱三頭肌。
4. 腹外斜肌與脂肪形成分段。
5. 手臂彎曲時,三角肌與肱二頭肌會形成分段。
6. 出力時,胸大肌的線條浮現。
7. 蓄力狀態下,腹直肌會從脂肪中浮現。

性別不明的
小矮子

熊貓斗篷。

左耳有黑色耳針。

剛好可藏起手的長袖。

Yorugao
夜顔

對草間充滿敵意的謎樣小矮子。性別不明。把爺爺稱作「拼音（老師）」。對於生活在尊敬的拼音身邊、但態度散漫的草間感到焦躁。是個拚命三郎。

Profile

身　高	140 cm
體　重	33kg
生　日	6月21日
特　技	努力

門派宗旨是「原點且唯一」，因此沒有流派家紋。是純粹的中國拳流派。其實夜顏是草間的堂表親。以前，爺爺的2個兒子大吵一架後，有1人離開了門派。

Side

Back

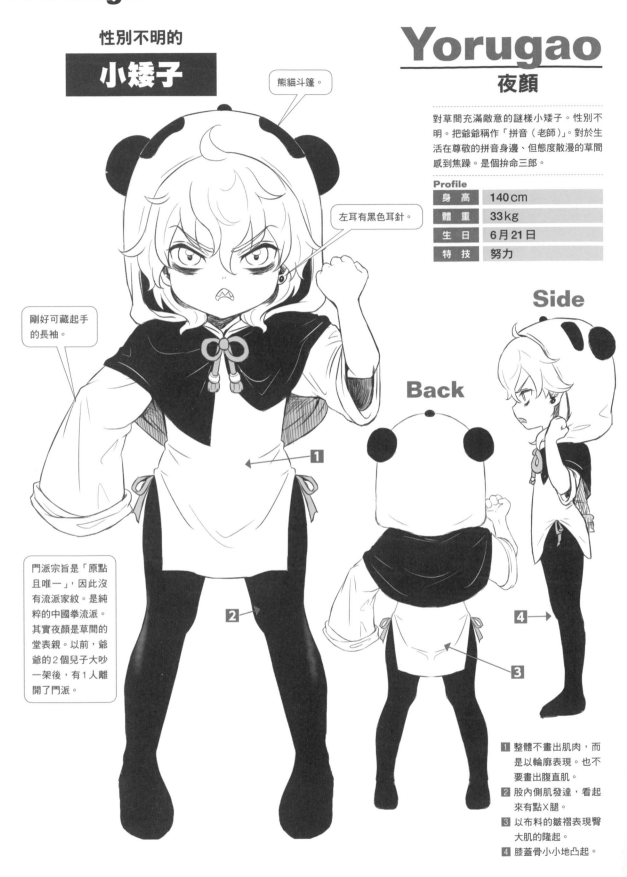

1 整體不畫出肌肉，而是以輪廓表現。也不要畫出腹直肌。

2 股內側肌發達，看起來有點X腿。

3 以布料的皺褶表現臀大肌的隆起。

4 膝蓋骨小小地凸起。

動作集

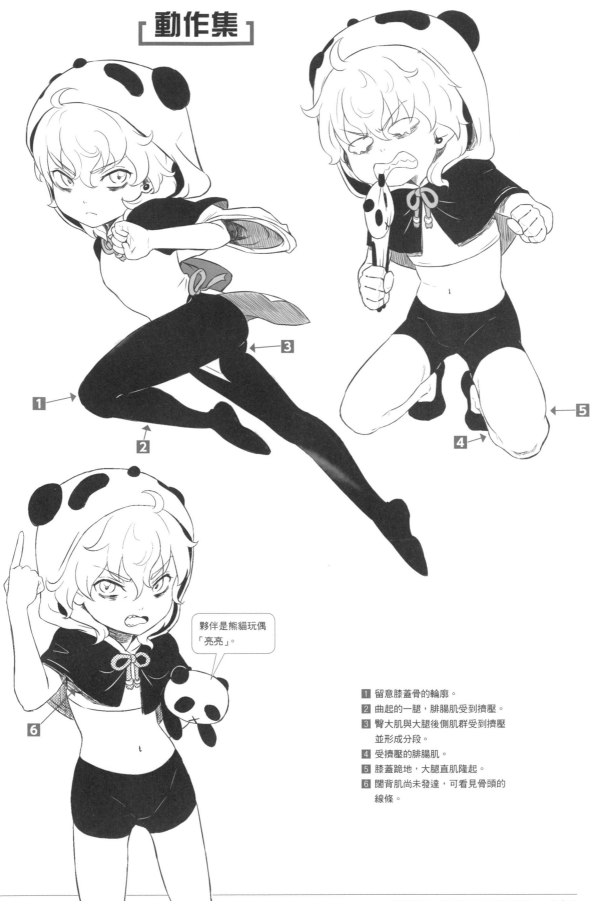

夥伴是熊貓玩偶「亮亮」。

1 留意膝蓋骨的輪廓。
2 曲起的一腿，腓腸肌受到擠壓。
3 臀大肌與大腿後側肌群受到擠壓
　並形成分段。
4 受擠壓的腓腸肌。
5 膝蓋跪地，大腿直肌隆起。
6 闊背肌尚未發達，可看見骨頭的
　線條。

閃亮的運動型
男子

Nanase Haruhiko
七瀬春彦

不擅長讀書,但是運動萬能的高中2年級生。性格開朗,在班上很受歡迎。爬樹速度很快而有「猴彦」的綽號,但其實很怕高,所以無法參與跟高度有關的競技。

Profile

身 高	173cm
體 重	60kg
生 日	4月15日
特 技	運動、爬樹

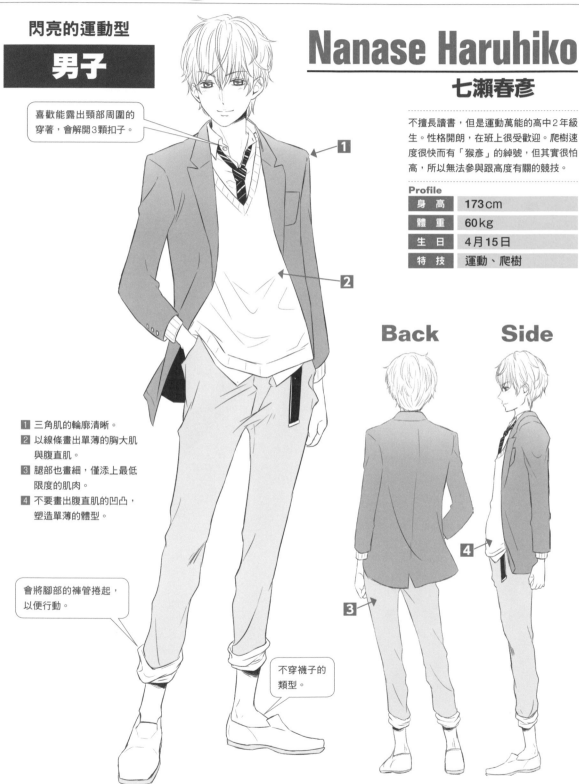

喜歡能露出頸部周圍的穿著,會解開3顆扣子。

1

2

Back **Side**

1 三角肌的輪廓清晰。
2 以線條畫出單薄的胸大肌與腹直肌。
3 腿部也畫細,僅添上最低限度的肌肉。
4 不要畫出腹直肌的凹凸,塑造單薄的體型。

會將腳部的褲管捲起,以便行動。

不穿襪子的類型。

3

4

設計少女漫風格的角色時，要畫出少女心中理想的體型。男女整體的體型纖細，幾乎沒有贅肉。插圖的線條要細，並仔細呈現出細微的凹凸起伏與輪廓，盡量減少身體內部的線條。

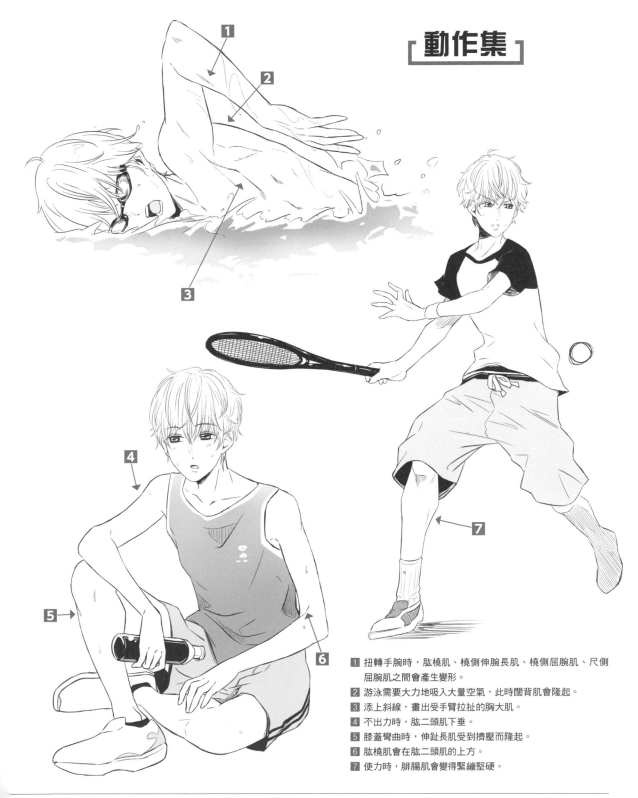

動作集

1　扭轉手腕時，肱橈肌、橈側伸腕長肌、橈側屈腕肌、尺側屈腕肌之間會產生變形。
2　游泳需要大力地吸入大量空氣，此時闊背肌會隆起。
3　添上斜線，畫出受手臂拉扯的胸大肌。
4　不出力時，肱二頭肌下垂。
5　膝蓋彎曲時，伸趾長肌受到擠壓而隆起。
6　肱橈肌會在肱二頭肌的上方。
7　使力時，腓腸肌會變得緊繃堅硬。

都沒有肌肉？
少女漫畫裡女主角的肌肉

苗條的身體、纖細的頸部與手腳……，少女漫的女主角要以少量的線條俐落地描繪。畢竟不是刻劃肌肉的插圖，只要記住需要畫出可供辨識的肌肉即可。

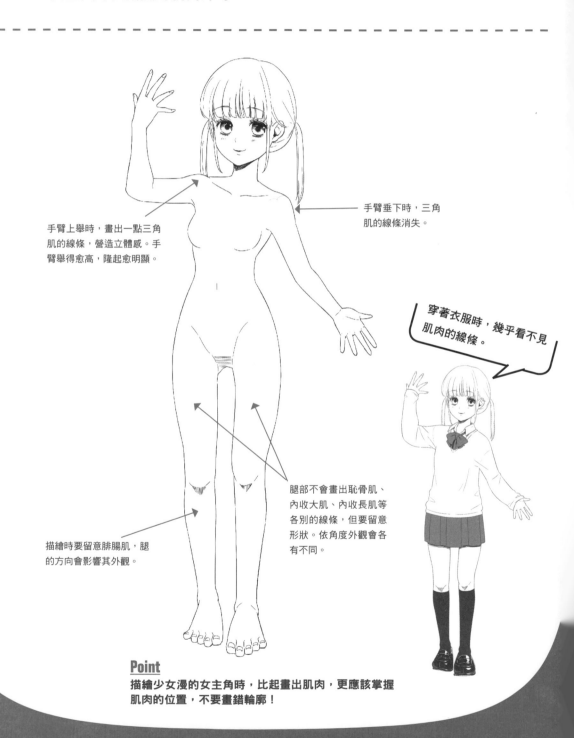

手臂上舉時，畫出一點三角肌的線條，營造立體感。手臂舉得愈高，隆起愈明顯。

手臂垂下時，三角肌的線條消失。

穿著衣服時，幾乎看不見肌肉的線條。

腿部不會畫出恥骨肌、內收大肌、內收長肌等各別的線條，但要留意形狀。依角度外觀會各有不同。

描繪時要留意腓腸肌，腿的方向會影響其外觀。

Point
描繪少女漫的女主角時，比起畫出肌肉，更應該掌握肌肉的位置，不要畫錯輪廓！

Chapter

3

角色別動作集

為了使角色的性格表現更加鮮明，必須要有配合情感的動作與姿勢。然而，即使用動作能展現角色的特徵，但如果這個動作不符合人體的運動方式，一切都只是徒勞。在 Chapter 3 中，就讓我們依角色來探究自然的姿勢吧。

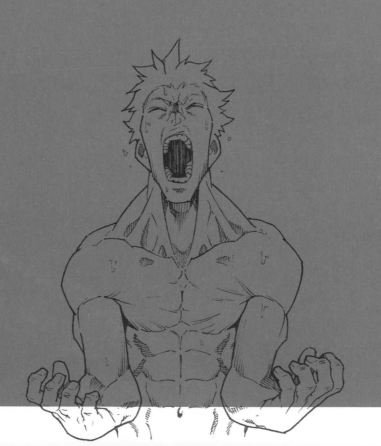

美式漫畫
魄力十足的場面

變形的肌肉

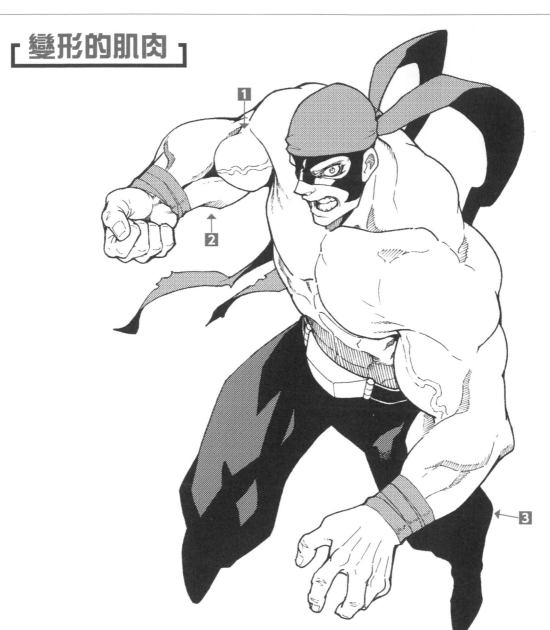

1 握拳時，蓄力的肱二頭肌
　上浮現出血管。

2 肱橈肌、橈側伸腕長肌、
　橈側屈腕肌、尺側屈腕
　肌、尺側伸腕肌、屈指淺
　肌、橈側伸腕短肌等手肘
　以下的肌肉銜接處，會產
　生很深的接縫。

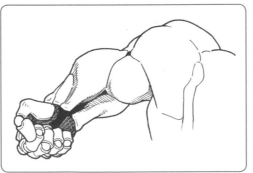

3 將下半身塗黑，並簡略
　能凸顯上半身的肌肉，
　營造整體的抑揚。

美式漫畫中有許多超人戰鬥與華麗打扮等精彩場面。本章讓我們搭配常畫的場面，學習畫出自然的身體外觀。

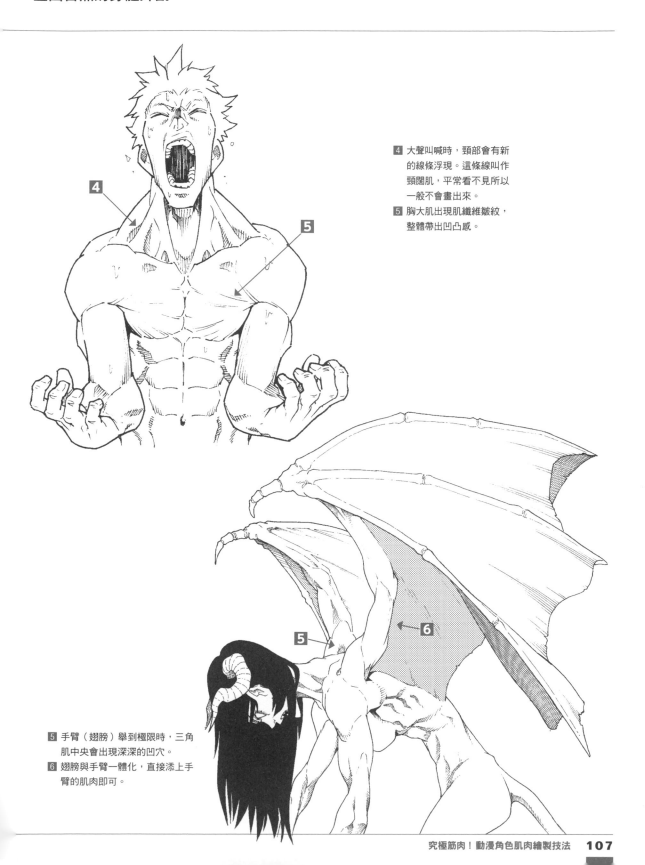

4 大聲叫喊時，頸部會有新的線條浮現。這條線叫作頸闊肌，平常看不見所以一般不會畫出來。

5 胸大肌出現肌纖維皺紋，整體帶出凹凸感。

5 手臂（翅膀）舉到極限時，三角肌中央會出現深深的凹穴。

6 翅膀與手臂一體化，直接添上手臂的肌肉即可。

受傷的身體

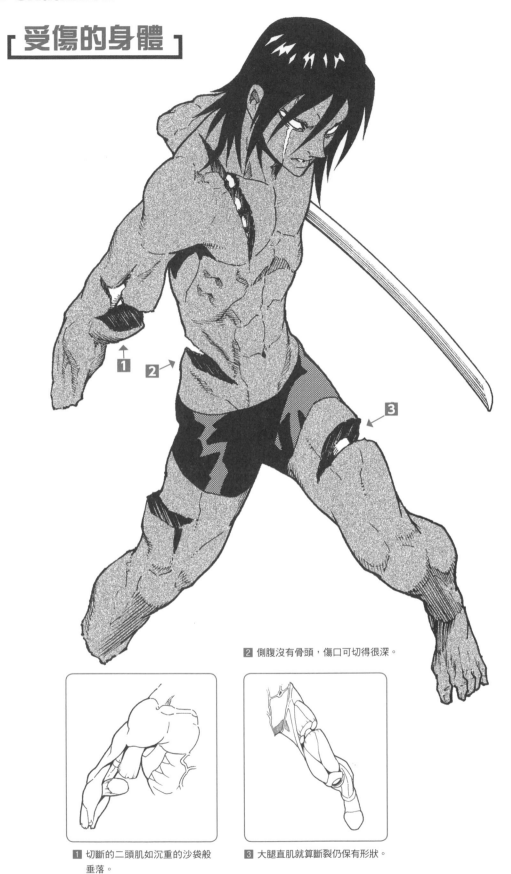

2 側腹沒有骨頭，傷口可切得很深。

1 切斷的二頭肌如沉重的沙袋般
垂落。

3 大腿直肌就算斷裂仍保有形狀。

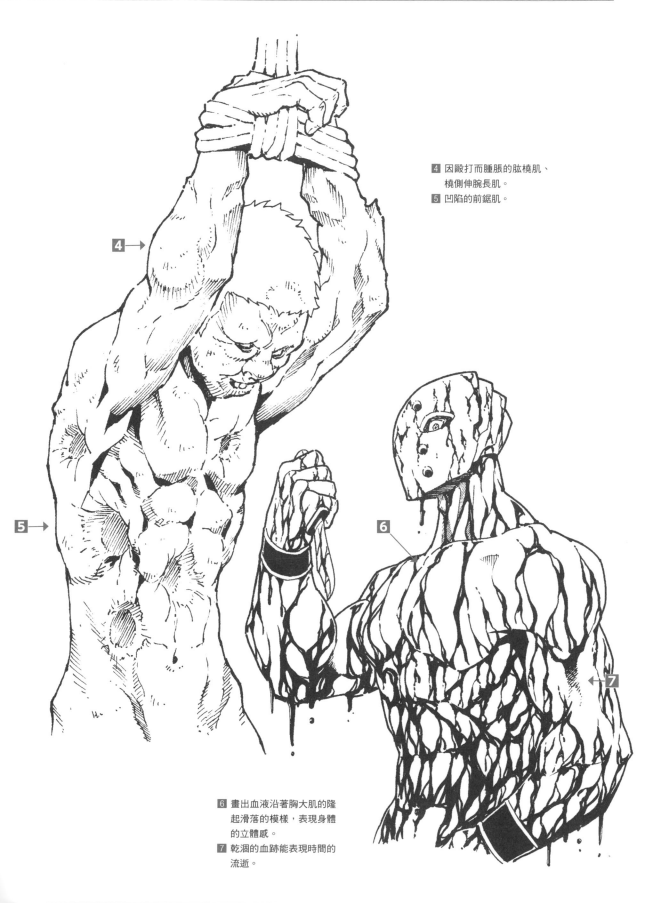

4 因毆打而腫脹的肱橈肌、
橈側伸腕長肌。

5 凹陷的前鋸肌。

6 畫出血液沿著胸大肌的隆
起滑落的模樣,表現身體
的立體感。

7 乾涸的血跡能表現時間的
流逝。

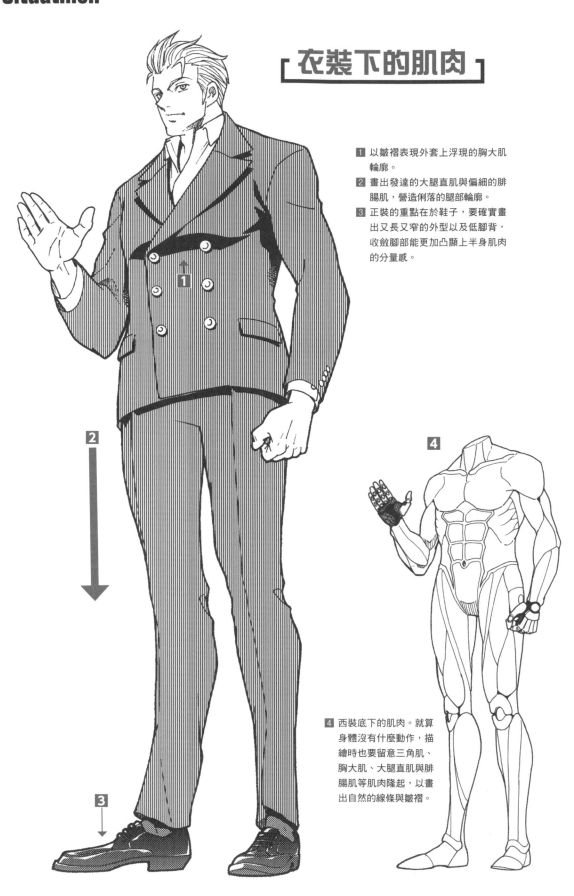

衣裝下的肌肉

1. 以皺褶表現外套上浮現的胸大肌輪廓。
2. 畫出發達的大腿直肌與偏細的腓腸肌，營造俐落的腿部輪廓。
3. 正裝的重點在於鞋子，要確實畫出又長又窄的外型以及低腳背，收斂腳部能更加凸顯上半身肌肉的分量感。

4. 西裝底下的肌肉。就算身體沒有什麼動作，描繪時也要留意三角肌、胸大肌、大腿直肌與腓腸肌等肌肉隆起，以畫出自然的線條與皺褶。

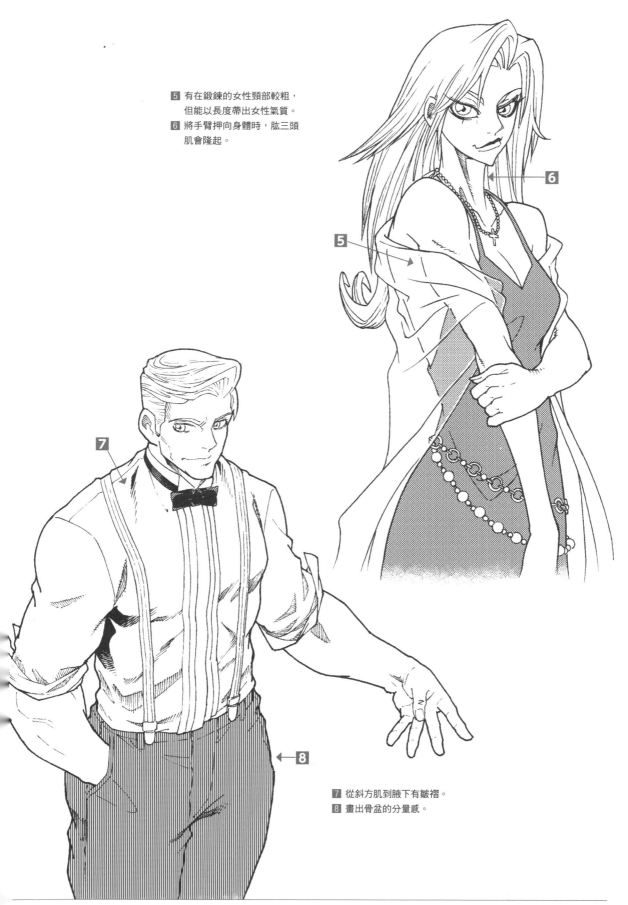

5 有在鍛鍊的女性頸部較粗，
　但能以長度帶出女性氣質。
6 將手臂押向身體時，肱三頭
　肌會隆起。

7 從斜方肌到腋下有皺褶。
8 畫出骨盆的分量感。

02 Situation | BL、TL 漫畫
的性感場面

[溼漉漉的身體]

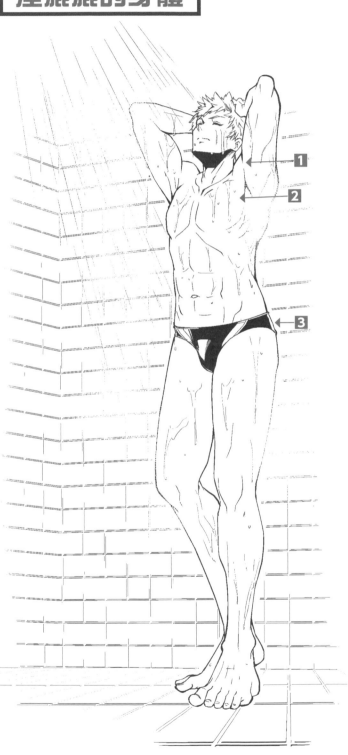

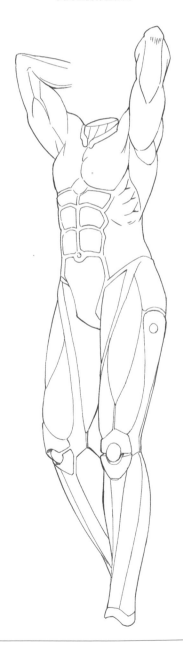

1 肩膀上提，三角肌來到鎖骨的
上方。

2 受肱三頭肌與三角肌的拉扯，
胸大肌向上伸展並變薄。

3 全身體重主要是以左腳支撐，
因此左側骨盆較高。

BL、TL漫的作品中有許多露出肌膚以及身體交纏的場面。讓我們搭配常畫的場面，學習畫出自然的身體外觀。

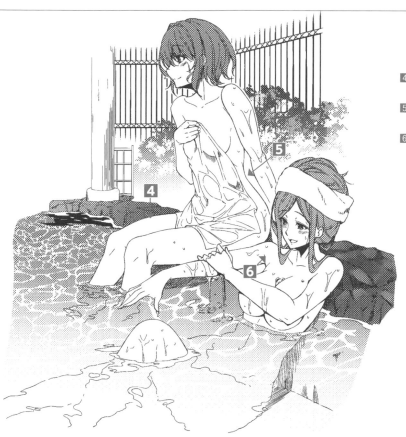

4 描繪大腿直肌、股外側肌、股內側肌的平緩隆起。

5 收斂闊背肌，使手肘與腰之間產生空隙。

6 留意斜方肌、胸大肌、三角肌朝向肩膀相連的狀態。

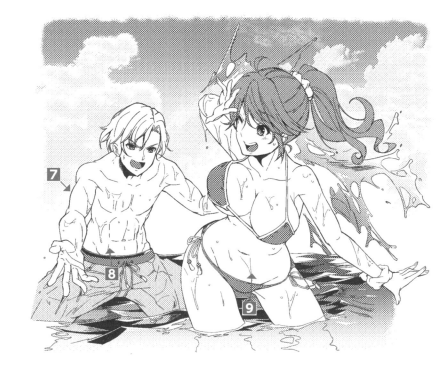

7 即使只是輕輕伸出手臂，也要確實畫出肱三頭肌等肌肉的隆起。

8 畫出男性腹直肌中心線的同時，也要清楚畫出其與腹外斜肌的界線。

9 女性皮下脂肪均勻分布，可省略腹直肌的線條。

交纏的身體

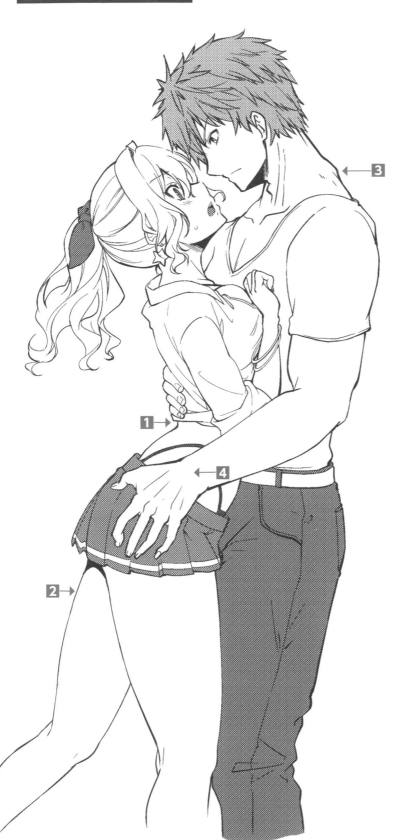

1 描繪女性反折將近90度的
　細腰，營造性感，並沿著彎
　折方向銜接臀部線條。
2 畫出隆起的大腿後側肌群。

3 頭部向下時，斜方肌會繃緊。

4 運用手掌大小與骨骼的凸起
　程度，展現男女體格的差異。

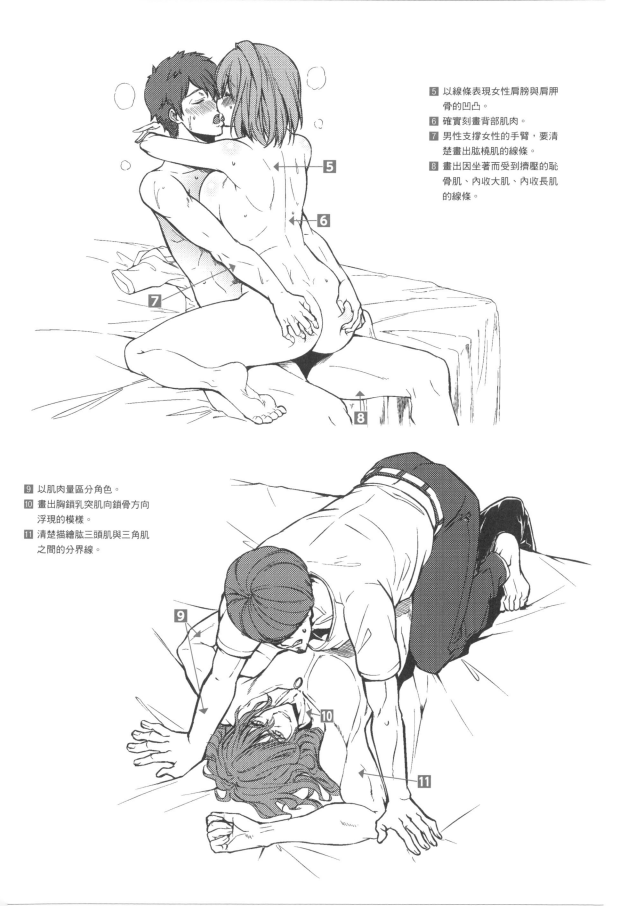

5 以線條表現女性肩膀與肩胛骨的凹凸。

6 確實刻畫背部肌肉。

7 男性支撐女性的手臂,要清楚畫出肱橈肌的線條。

8 畫出因坐著而受到擠壓的恥骨肌、內收大肌、內收長肌的線條。

9 以肌肉量區分角色。

10 畫出胸鎖乳突肌向鎖骨方向浮現的模樣。

11 清楚描繪肱三頭肌與三角肌之間的分界線。

隱約流露的性感

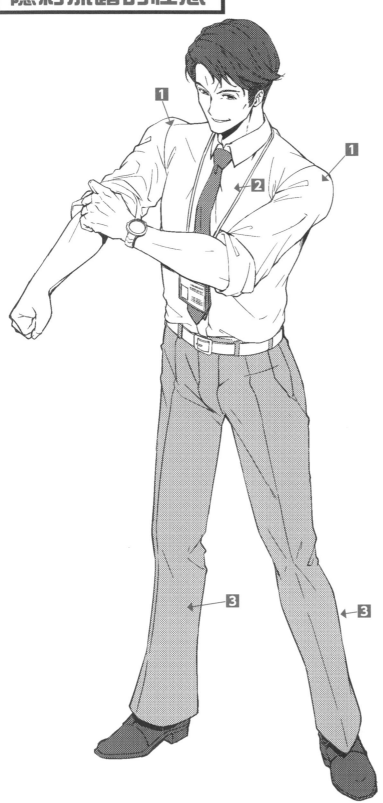

1 畫出肩膀上方厚實的三角肌。

2 配合肌肉形狀描繪衣服的皺褶，表現出從衣服外觀也能看出斜方肌、三角肌、胸大肌的模樣。

3 西裝褲的外觀也要畫出腓腸肌隆起的形狀。

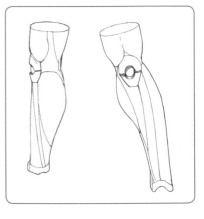

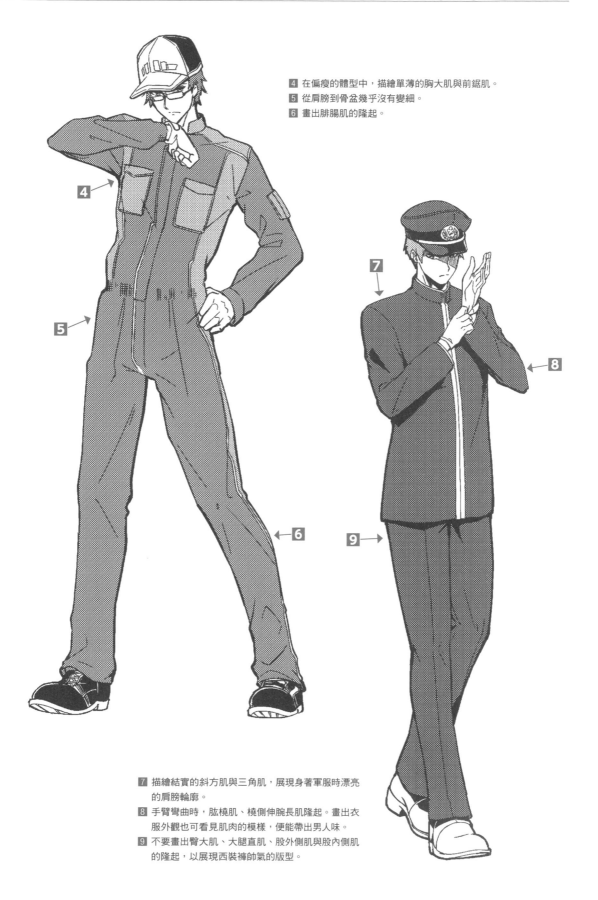

4 在偏瘦的體型中，描繪單薄的胸大肌與前鋸肌。

5 從肩膀到骨盆幾乎沒有變細。

6 畫出腓腸肌的隆起。

7 描繪結實的斜方肌與三角肌，展現身著軍服時漂亮
的肩膀輪廓。

8 手臂彎曲時，肱橈肌、橈側伸腕長肌隆起。畫出衣
服外觀也可看見肌肉的模樣，便能帶出男人味。

9 不要畫出臀大肌、大腿直肌、股外側肌與股內側肌
的隆起，以展現西裝褲帥氣的版型。

少年漫畫
充滿氣勢的場面

戰鬥的身體

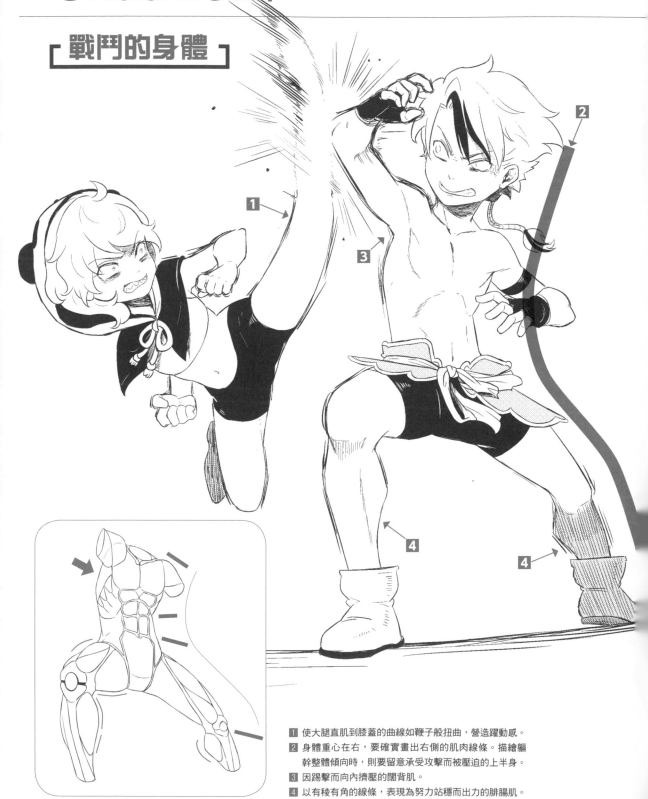

1 使大腿直肌到膝蓋的曲線如鞭子般扭曲，營造躍動感。

2 身體重心在右，要確實畫出右側的肌肉線條。描繪軀幹整體傾向時，則要留意承受攻擊而被壓迫的上半身。

3 因踢擊而向內擠壓的闊背肌。

4 以有稜有角的線條，表現為努力站穩而出力的腓腸肌。

充滿戰鬥或搞笑等場面的少男漫，整體給人精力充沛的感覺。本章也讓我們搭配常畫的場面，學習畫出自然的身體外觀。

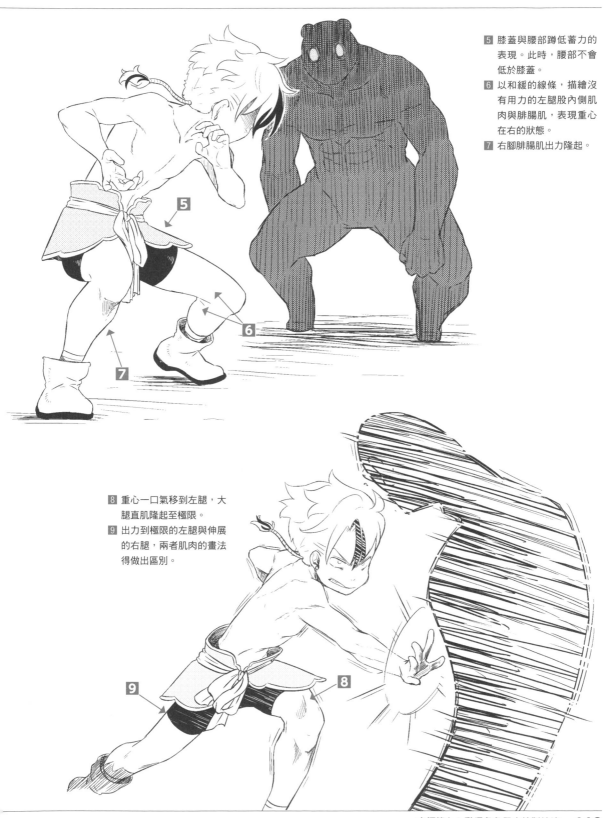

5　膝蓋與腰部蹲低蓄力的表現。此時，腰部不會低於膝蓋。

6　以和緩的線條，描繪沒有用力的左腿股內側肌肉與腓腸肌，表現重心在右的狀態。

7　右腳腓腸肌出力隆起。

8　重心一口氣移到左腿，大腿直肌隆起至極限。

9　出力到極限的左腿與伸展的右腿，兩者肌肉的畫法得做出區別。

一張一弛的身體

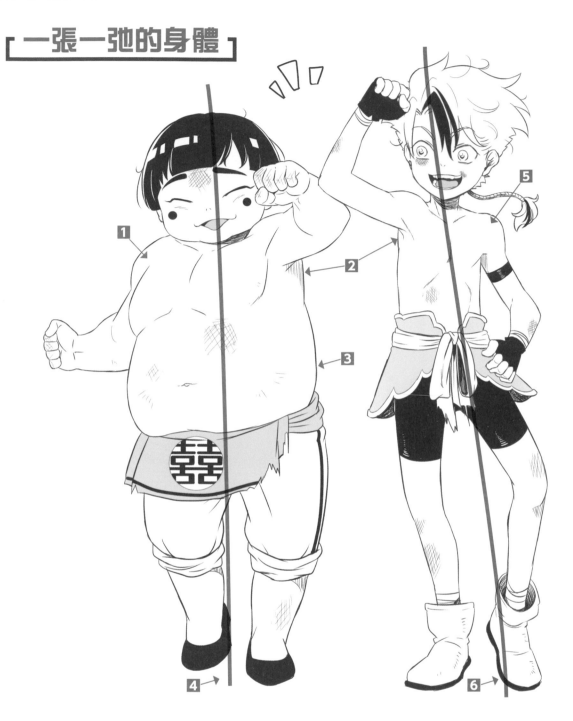

1 即使有脂肪仍然可以
　看見三角肌。
2 少年身軀不會有闊背
　肌的隆起。
3 脂肪是從闊背肌下開
　始隆起。
4 體重很重時,重心不
　太會偏移。

5 沒有出力時也會有三
　角肌。
6 重心偏離中心(對立
　式平衡),形成自然
　的姿勢。

7 股直肌與腓腸肌因沒有出力而被壓得很扁。
8 沒有出力的股直肌因重力而垂下。

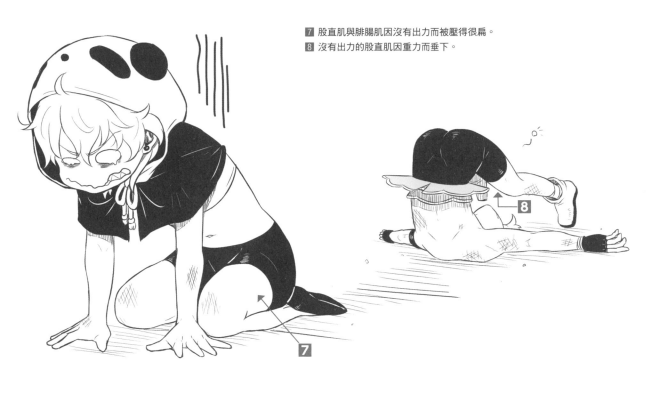

9 斜方肌、闊背肌的表現不要太過明顯，營造女人味。
10 11 即使角色的肌力沒有太大差異，腹直肌的形狀仍會
依性別而不同。此處也能看出骨架的差異。
12 畫出明顯的胸鎖乳突肌、斜方肌，能帶出男子氣概。

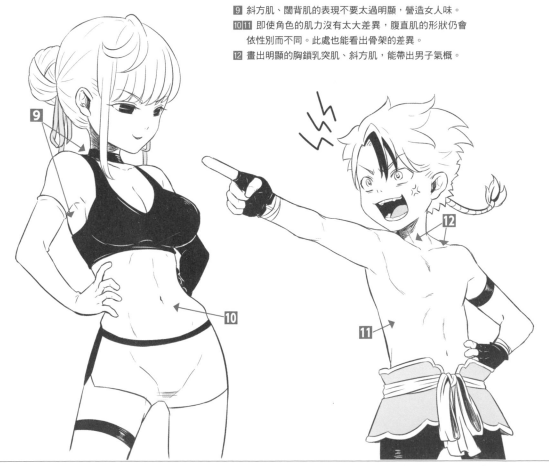

[修行]

1

以具有直線感且帶有稜角的線條強調肌肉的凹凸，
表現全身都在出力的模樣。

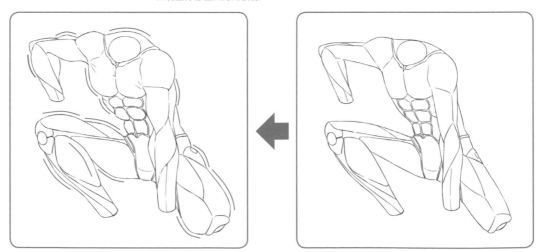

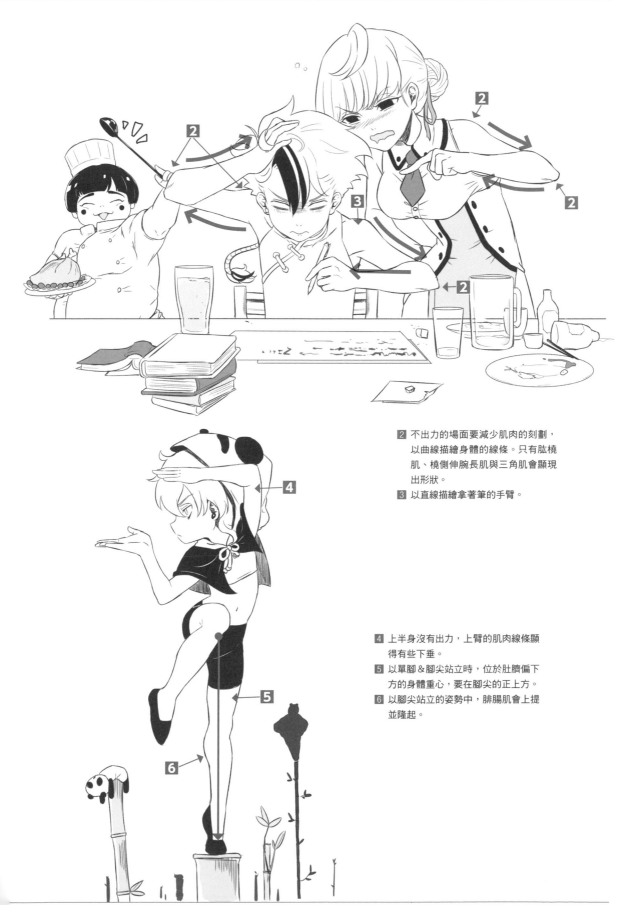

2 不出力的場面要減少肌肉的刻劃，
　以曲線描繪身體的線條。只有肱橈
　肌、橈側伸腕長肌與三角肌會顯現
　出形狀。

3 以直線描繪拿著筆的手臂。

4 上半身沒有出力，上臂的肌肉線條顯
　得有些下垂。

5 以單腳＆腳尖站立時，位於肚臍偏下
　方的身體重心，要在腳尖的正上方。

6 以腳尖站立的姿勢中，腓腸肌會上提
　並隆起。

採用比例尺設定更詳細！
角色身高關係圖

塑造角色的重點之一是角色的身形大小。為確認整體平衡，建議先繪製方便比較所有角色的「角色身高關係圖」。製作出關係圖後，再做出個別的詳細身體設定，會更容易取得畫面平衡。關係圖也能作為繪製各種場面時的參考指引。

大型的角色
放在後方。

加入非主要角色的一般
人。與一般人的對比，
也能比較出和背景的大
小關係。

畫出坐著的角色，以便
比較站姿與坐姿的頭部
高度。

腳的位置
要等高。

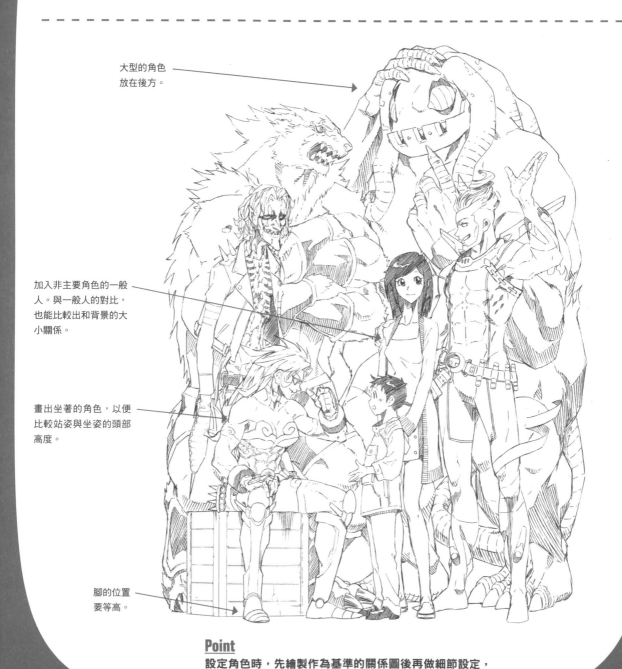

Point
設定角色時，先繪製作為基準的關係圖後再做細節設定，
更容易取得畫面平衡！

給購買本書的各位，感謝您讀到這裡。

本書針對肌肉所撰寫的內容，不知您是否都已經全都理解了呢？

我想或多或少還有不太理解的地方，但這很正常。我自己也是曾為了理解肌肉這塊領域，將坊間各種書籍的同一頁重複看了好幾十遍，才慢慢開始理解。在反覆重看時，也常有「啊、原來這裡沒有看懂」、「原來這裡我誤會了」等等的新體悟。

這時我便想到可以出一本書，將這些心得告訴大家，於是便動筆寫了集結所有經驗的本書。開頭的「肌肉模特」肌太郎、肌由美可以說是經驗的集大成，即使有沒能完全理解的地方，也建議各位先多次描繪「肌肉模特」，並且整個背起來。（P.126～127有描圖練習用的插圖）

只要這麼做，相信各位的人物速寫能力一定會有飛躍性的進步。接著，請再次重看本書，之前看不懂部分，也應該都能輕易理解了。

只要獲得基礎的人物速寫能力之後，即便是動物或其他生物，也都能夠依樣畫葫蘆地完美描繪。由衷希望這本書能助各位一臂之力，謝謝大家。

中塚　真

繪師簡介

中塚　真
Nakatsuka makoto

漫畫家、插畫家。
曾是美漫藝術家，現於漫畫、插畫等繪畫世界中拓展事業領域。亦擔任池袋專門學校講師，為培育後進盡一分力。過去的作品有X-MEN、Fantastic Four（與Marvel合作）等。

羊毛兔
Youmouusagi

插畫家。
從事社群遊戲的背景製作、聲音作品的角色設計，以及電子書封面等繪製作業。在社團「兔屋」中以艦隊Collection的同人作品活躍中。

https://twitter.com/youmou_usagi
https://www.pixiv.net/member.php?id=2230134

フサノ
Fusano

插畫家。從事社群遊戲角色設計、Artboard等監修、網頁設計、CD專輯插圖等，涉獵領域廣泛，擁有廣泛豐富的工作經驗。

http://illust.sakupa.jp/

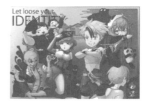

描圖練習用肌肉模特

肌肉模特是所有插圖的基礎，在學習肌肉時可作為描圖
練習的工具。記住肌肉的位置與形狀，便能畫出外觀自
然的插圖。請影印使用。

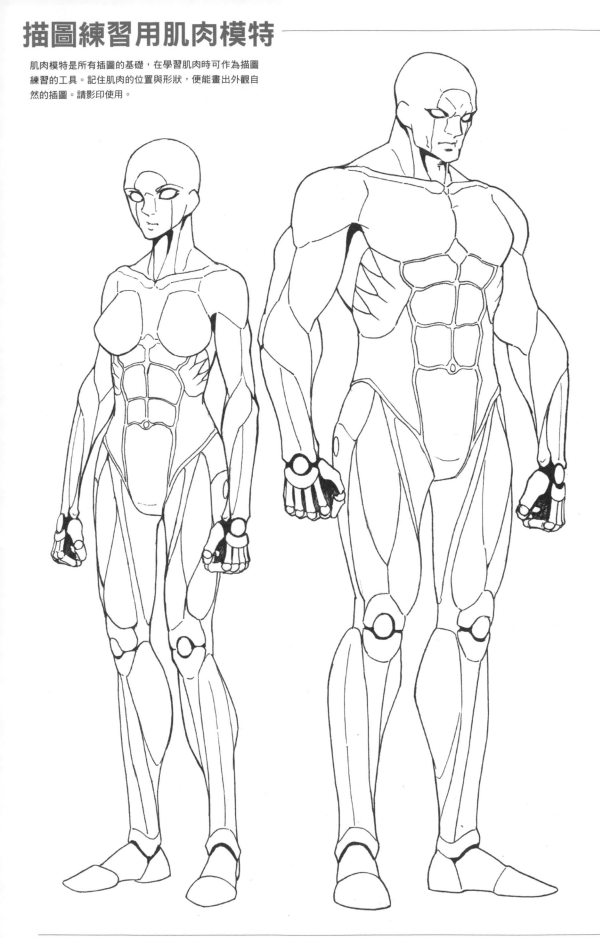

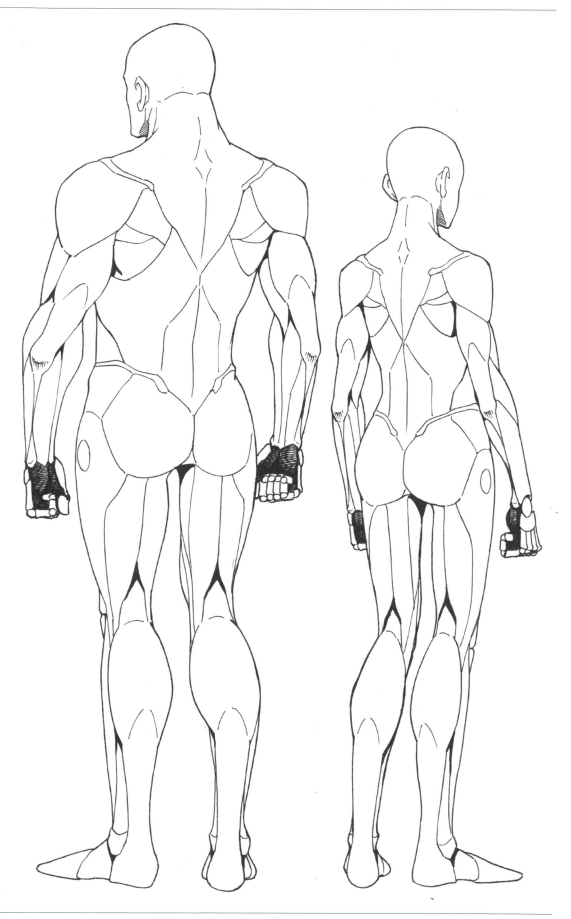

設計
　瀬川卓司（キリグラフ）

編集
　株式会社ナイスク http://naisg.com
　　松尾里央、高作真紀、岡田かおり、安藤沙帆
　株式会社双葉社
　　谷水輝久

参考資料
ビジュアルディクショナリー　人体解剖図（同朋舎）/実物大　人体図鑑 1筋肉
（ベースボール・マガジン社）/実物大　人体図鑑 2骨（ベースボール・マ
ガジン社）/全解剖　体を動かす「骨と筋肉」のしくみ─知ればスポーツがう
まくなる！（誠文堂新光社）

GENRE & CHARACTER BETSU
KINNIKU KAKIWAKE TECHNIQUE BOOK
© MAKOTO NAKATSUKA / YOUMOUUSAGI / FUSANO 2019
© FUTABASHA 2019
First published in Japan in 2019 by Futabasha Publishers Ltd., Tokyo.
Chinese translation rights arranged with Futabasha Publishers Ltd. through
CREEK & RIVER Co., Ltd.

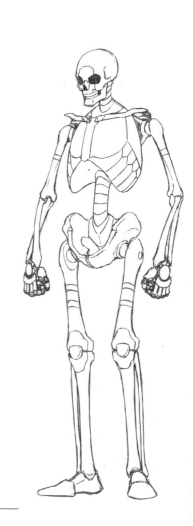

究極筋肉！
動漫角色肌肉繪製技法

出　　　　版／楓書坊文化出版社
地　　　　址／新北市板橋區信義路163巷3號10樓
郵 政 劃 撥／19907596　楓書坊文化出版社
網　　　　址／www.maplebook.com.tw
電　　　　話／02-2957-6096
傳　　　　真／02-2957-6435
監　　　　修／中塚 真
插　　　　畫／中塚 真 ／ 羊毛兔 ／ フサノ
翻　　　　譯／洪薇
責 任 編 輯／江婉瑄
內 文 排 版／楊亞容
校　　　　對／邱鈺萱
港 澳 經 銷／泛華發行代理有限公司
定　　　　價／350元
出 版 日 期／2021年5月

國家圖書館出版品預行編目資料

究極筋肉！動漫角色肌肉繪製技法 / 中塚真
監修；洪薇譯. -- 初版. -- 新北市：楓書坊
文化出版社, 2021.05　　面；　公分
ISBN 978-986-377-669-7 (平裝)

1. 漫畫　2. 繪畫技法

947.41　　　　　　　　　　110003817